suncolor
三采文化

重度露營玩家
貓毛 著

露營, LET'S GO CAMPING!
原來這麼簡單!

從裝備、搭營、野炊、玩樂,到全台 20 大營地推薦,
第一本露營入門圖解書!

我們都在城市中奔走忙碌，
在水泥叢林裡汲汲營營，
與時間競賽，和壓力抗爭，疲憊不堪……

於是，
我們開始渴望開闊的山林、嚮往自由的大海，
企盼著一個靈魂能夠喘息的出口，
在亮燦燦的陽光下，我們學會對身心鬆綁，
一點一點，身心充飽力氣，
一步一步，我們邁向開懷。

露營，就是這樣一個能夠釋放壓力的活動，
在營地，我們被陽光喚醒，
隨著時序，看著四季在眼前流轉。

粉色春櫻、翁綠夏意、艷紅秋楓，再到靄靄冬霜，
大自然這張畫布，壯闊到令人屏息。

我們一起，聽著蟲鳴、賞著滿天星斗，
呼吸著綠意，吐納著對自然的感謝，
露營，就是如此純粹的美好！

入門新手必讀，一起開心露營吧！

六年前一次的因緣際會下，應朋友邀約參加了第一次的露營，當時對於露營這樣的活動懵懵懂懂，無裝備的我們在朋友的帶領下，到露營裝備店採買了基本的帳篷、睡墊、桌椅，就這麼一同露營「趣」。或許因為裝備太簡易，讓我們東少西欠地鬧出了不少笑話，卻也增添了露程上更多的樂趣，從此踏上露營這條不歸路。

一「露」上，看到其他露友齊全的裝備、舒適的移動城堡，讓我們開始效尤、大肆購買，最後才發現，挑選真正適合自己又實用的裝備，才是王道！說真格的，當初深深吸引我們踏上露營這條路，並非那華麗的硬體，而是那魅惑的山林。這些年，從瘋狂迷戀到現今的淡定，遠離水泥叢林投入大自然的懷抱，一直是我們的初衷，週週露直至今日不變。

近兩年來，露營活動盛行，看著露營新手帶著雀躍的心投入這假日「營民潮」，一來很開心崇尚自然的人們多了；二來卻也開始擔憂起露營潮是否又成另一波民宿潮。坊間介紹露營活動的節目、書籍，大都陳述夢幻般的美好，少有實質貼切、甚至更深入的報導。今日見本書作者貓毛將自己露營時的經驗中肯寫出、與大家分享，內容的精闢分析與建議，對剛入門的新手確是一大幫助。

讀完這本用自身經驗所寫出的露營入門書，相信日後讀者對於加入假日移民新興活動，會更得心應手！

遠離水泥叢林，投入大自然的懷抱，一直是我們的初衷。

龍貓露營玩家
把露營當做生活的實踐家，雖然已經累積300露以上的里程碑，仍不時提醒自己露營的初衷，及接近山林尋求心靈平靜的目的。龍哥與貓姐也不吝惜與露營新手分享自己的經驗，用身體力行推動簡單露及開心露的假日生活方式。

露營，我的第二人生！

如果人生是一條既定的道路，那麼露營就該是第二人生，豐富這條路上的每一個需要停下來深呼吸的時刻。

對於露營，我想我充其量不過算是個半路出家的後生晚輩，既比不上朱雀大從童軍時期開始，一路研究裝備細節及技巧的深入、也跟不上龍哥貓姐達成330次露營里程碑的廣博。只是一路露來，總有一些感想在心中發酵和茁壯，或許是經驗傳承的拾人牙慧也好，亦或是對於露營環境與心態的小小心得也罷，選擇用部落格圖文紀錄下來，當作自己海海人生中的一段段浮光掠影，偶爾回顧時仍會滿心歡喜。

至於出書，這應該是這段露程中最意外的意外，除了將自己的露營紀錄與更多人分享外，似乎也是把自己的一些心得和觀念，透過文字企圖去傳遞一些不同的聲音。但即便如此，我仍覺得這些心得說到底還是我的主觀思考，並不能夠代表所有人或強迫其他人接受，只要能夠當作另一種參考的方向，我想已經足夠。畢竟仁者樂山、智者樂水，喜歡露營及接近大自然的朋友們，總是睿智且能夠自主思考的仁智之士，自有納百川、辨黑白的能力。

出外露營時常提醒自己，多看看外頭，搭起帳不是為了劃地自限，而是為了接近大樹大山、草木風雲。換個角度看見山林的廣闊，就會發現原來自己如此渺小，那麼還需在意什麼枝微末節，只要記得跟著日出月起時，仔細聽聽自己的心跳和呼吸，然後紮實地感受自己美好生命的每一個片刻。

貓毛

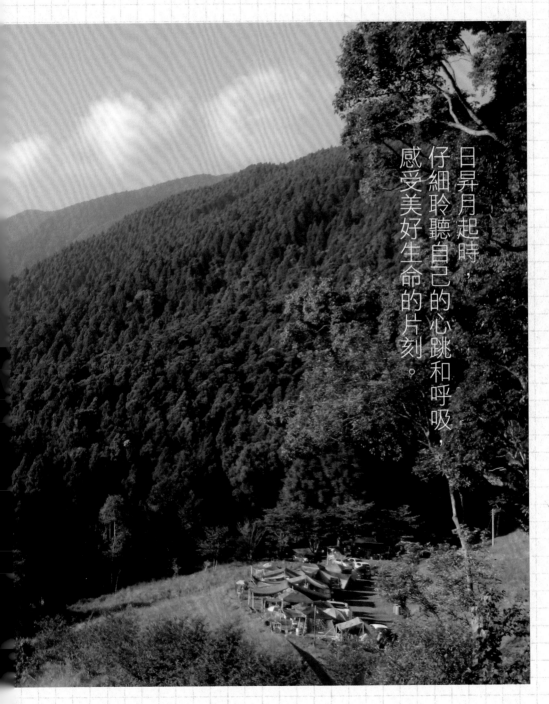

日昇月起時，
仔細聆聽自己的心跳和呼吸，
感受美好生命的片刻。

CONTENTS 目錄

Part2　出發前，露營裝備大盤點

Part3　GO！出發露營去

Part4　選擇適合自己的營地

Index 附錄

PArt.01
露營之前，
我們要知道的事

你想像中的露營是何種樣貌呢？
是睡在硬硬的石頭地上、整夜翻身難眠？
是只能用泡麵餅乾果腹、克難吃食？
抑或是在營區只能面面相覷、無聊發呆？

少了五光十色的都市娛樂，
我們就沒有辦法好好面對自己了嗎？

其實，露營跟你想的不一樣，
它能讓你遠離平日都市的塵囂，接近自然的呼吸頻率，
還能創造屬於自己、獨一無二的露營風格！

我的露營初體驗

拋開了兒時對露營的刻板印象，

才發現，原來睡在大自然裡是如此美好！

印象中的第一次露營，是國中二年級時學校舉辦的暑期夏令營活動，在學校操場分好組別後，從台中坐上遊覽車，一路開拔到台南的走馬瀨農場。三天兩夜的內容現在已經記不大清楚了，只記得八個人睡在一個小帳篷裡，擠得像毛毛蟲、睡醒像貓熊。

再來的露營記憶，就快速跳到大一的迎新露營，這次好一點，六人睡一帳，但我完全記不得帳篷是怎麼搭起來的，就連到底是去哪裡露營，還真的一點都不記得。但綜合前兩次的經驗總結，露營真的不是件舒服的事情，至少在接觸到現在的露營之前，我覺得，露營一點都不好玩。

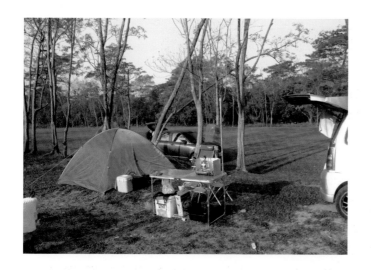

面對這樣的第一次，我們的裝備只有一頂大賣場的帳篷和睡袋，沒有其他的裝備。我們買了一鍋薑母鴨裝在鍋子裡，還帶了電磁爐準備加熱當晚餐。沒有自備燈源，只靠著微弱的路燈照明，我把後車廂的木隔板架在備胎上方當作桌子，坐在簡易的折合小椅上，開心地啟動電磁爐，一邊還偷笑：「他們都好笨喔，電磁爐這麼方便，都不會帶出來用！」

學校畢業以後，開始了幾年的廣播生活，又轉換跑道、持續了幾年旅遊記者的生活。但卻只是為了工作而旅遊，而走多、看多、訪多後，因為倦怠，漸漸地有種不想出門的宅男心態。後來碰到了我老婆，她說：「我們去露營吧！」露營？妳說的該不會是那毛蟲變貓熊，回家一身痛的野地活動吧？但基於「老婆大人說的一定對」的最高指導原則，我們就開始了和以往學生時代不同的露營體驗。

笨拙的開始，
卻讓我自此愛上露營

我們第一次睡外面的營地，選在花蓮的鯉魚潭露營區（現在已經改名且委外經營），對不曾好好接觸露營的我來說，這個營地還算蠻高級，一格一位劃分清楚，還有水和電；場地也很大，當然露營的人也多。

但是後來才發現笨的是我們，因為電磁爐是重電，可能造成全區跳電，規定不能使用。另外，也還好旁邊有路燈，不然哪知道我們撈到的是鴨還是薑！在平安地吃完滿足的大餐後，我們就散步去洗熱水澡，一路上還觀摩別人的裝備和睡外面的舒適程度，同時也開啟了我們升級裝備的動力。

就這樣，我們愛上了露營。雖然是從零開始，也犯了不該犯的錯誤，但只要懂得改進和調整，大自然的露營環境永遠會無私地迎接每個想投身露營懷抱的朋友。在住過許多舒適豪華的飯店和民宿後，我們更嚮往這種拉開帳篷，就可以看見藍天白雲和青山綠水的生活！

露營和你想的不一樣！

對於露營，很多人又愛又怕，以下六大疑問，
是我最常被入門新手問到的問題，一起破除這些陳舊觀念吧！

　　餐風露宿、日曬雨淋？這是當你聽到「露營」時，腦海裡所浮現的畫面嗎？以下是很多人想露又不敢露的六大疑問，就讓我來一一解除疑惑吧！

Q1.不能洗澡？

　　一聽到不能洗澡，只要是女性同胞們都會對「露營」這兩個字產生反感。但現在的露營區幾乎都有浴室可以洗熱水澡，更高級點的還有一帳配一衛，或是「溫泉泡到飽」的服務，所以出外露營一樣可以洗個舒服的熱水澡後、再好好睡覺。

Q2.地很硬不好睡？

以往露營可能只在帳篷內鋪個鋁箔野餐墊就睡了，但現在有種東西叫「充氣睡墊」，可以有近10公分的厚度，甚至還有厚度更厚的充氣床。這樣一來無論是水泥地、碎石地或是草地，都可以放心地好好睡。

Q3.一下雨，帳篷就漏雨？

20年前的帳篷可能防雨性較不佳，但現在的帳篷防水係數幾乎都可以抵擋風雨的侵襲。只要正確地搭對帳篷（拉撐外帳+釘營釘），就算下雨一樣可以高枕無憂。大多數的露友也會另外使用客廳帳和天幕帳，不但可以增加活動空間，也可以加強防雨的效果。

Q4.露營只能吃泡麵？

露營的目的除了體驗大自然生活，另一個實際的意義是可以省下高昂的住宿費用（飯店或民宿），省下來的住宿費用當然要好好吃頓大餐來犒賞自己，所以出外露營烤肉、煎牛排、煮火鍋（海鮮鍋、羊肉爐、薑母鴨）的大有人在，若是團體出遊，還可以一家出一道菜，辦個共餐，吃泡麵只是最簡單的方式，但其實露營用餐可以有更多元的選擇。

Q5.露營時無聊沒事做？

習慣了在家看電視、打電腦，一到戶外就沒事做？其實出外露營最大的享受，是靜靜地坐著、感受悠閒無壓力的時光。白天可以拍拍照、看看書，或是走走自然步道，到了晚上就一起準備晚餐，和三五好友邊吃飯邊聊天，越是走出便利的生活，越能把人和人之間的距離縮短。所以，露營其實可以很充實，就看你怎樣去好好善用這樣的假期。

Q6.怕吵睡不好？

當然，還是有些問題是露營無法避免、需要自己想辦法克服的，最大的狀況就是隔音問題！你無法要求帳篷的隔音像家裡的水泥牆一樣有效，所以任何風吹草動都會清楚入耳，像是夜裡的蟲鳴聲、遠方樹梢的貓頭鷹咕咕聲、隔壁帳篷的打呼聲、半夜突如其來的颱風下雨聲等，都是露營的特產。若真的怕吵不能睡，那就請自備一副耳塞，可以讓自己快速進入睡眠狀況。久而久之也就習慣了，自然也可以睡得著了。若是人為的噪音干擾，就需要仰賴營地主人及露友們的共同規範，只要能夠做到互相尊重和體諒，相信每個人都可以享受純粹且寧靜的自然假期。

其實露營並沒有你想的那麼累又慘，所以不用過於恐懼，只要敞開心胸，你一定會從此一發不可收拾地愛上露營！

露營Style，由你創造！

每個人喜愛露營的方式各不相同，可以在每次的過程中多體驗、多累積，
找出自己最愛的露營自我Style！

各種特色布置，
滿足了裝飾假日小窩的心。

露營是一種漸進的過程，從一開始什麼都不懂的新手，到累積露程到50露、100露或是更多的老手，每個人對於「露營」想要的滿足感並不相同。有的人喜歡不斷在裝備上精進，透過蒐集各種裝備，讓露營生活可以更舒適和方便，但裝備總是不斷推陳出新，相對地也要持續投資不少費用。

有的人則喜歡營造氣氛，把戶外的家佈置成獨具特色風格的小窩，也許是奢華宮廷風、也許是復古華麗風、也可能是繽紛多彩風，用意無他，就是希望能打造一個與眾不同的露營自我風格。

回歸露營初衷，投入自然懷抱

只是露得越久，對露營的期待也會越來越簡單，像許多前輩總是不停自省，露營的初衷究竟是什麼？除了節省住飯店和民宿的開銷外，會願意餐風露宿在山野之中，無非就是為了能夠遠離平日都市的塵囂、接近自然的呼吸頻率。

現代人總避不開平日都市叢林中的生存法則，但至少在假日的時候可以回到山林中，不須計較人與人的利害關係，不用落入永無止境的比來比去，單純學會與自然一起生活，就像我們在山林裡碰見的花林蟲鳥一樣。

畢竟裝備只是協助我們接近自然的工具而已，我們所期待並努力學習的初衷，是給予家人及孩子一個培養開闊胸襟的自然環境。這是一個不會停止和動搖的目標，因為它是如此簡單且理直氣壯。

不趕流行的安靜露營

在媒體的炒作下，露營變成了一種時尚流行活動，但你真的準備好了嗎？
唯有準備好，才能放開心去享受大自然的一切。

或許大部分的露營客還未抵達的時候，才是最安靜的時候。

這兩年在媒體和名人的大肆放送下，「美好的露營」已經成為一種風潮，好像只要出門露營就可以享受美美的、優雅的、愉快和舒適的假期。話題引起人們的興趣、也化為行動，許多人對於露營開始趨之若鶩。

緊接著而來的是產業供需面的商機與跟進，露營用品店一家接一家地開、營地也一個又一個地新建、既有的舊營地也跟著漲價，以往露友們出門大多可以當週訂位，但隨著新進露客的搶訂，現在都得提早在1～3個月前撥電話才有機會訂到營位。露營前景和錢景一片光明，不是嗎？

媒體炒作下的露營熱潮

只是這般類似的模式，好像早有許多前車之鑑，如蛋塔、單車、民宿，很多都是配合媒體效果下的短期炒作，而民眾也不過是喜歡趕流行而已，一旦熱潮消退，相關的產業可能又得面臨重整。

老露友們除了訂位時得多花些心力來處理外，倒是樂觀看待這樣的流行熱，「等到這些新手們發現露營不是電視上說的這樣完美時，說不定就不玩了，那我們就等著撿二手的好貨。」這句話說得實在，卻也突顯了一般人想要進入露營活動的心態，因為電視和名人只會告訴你露營有多好玩，順便推銷一下品牌裝備有多好用，於是受到鼓舞的民眾開始進商店買裝備、打電話訂營位，接著開開心心去露營。

但或許你們會碰到狹小不易會車的山路、超收營位的老板、酷寒的冬季、悶熱的夏天、突來的暴雨、橫行的飛蚊、夜半喧譁的酒客……等等電視上沒有告訴你的狀況，然後才發現露營原來不是穿得美美、用得好好，就可以圍著營火、暢談歡笑。好不容易等到想要睡覺及能夠睡覺時，天空已經露出淡淡的魚肚白，而遠方的雞鳴狗叫迫不及待地想叫你起床，隔壁婆婆媽媽早已點起快速爐、敲打鍋具並扯開嗓門叫小孩不要在自己家裡玩，要玩去別人家那邊玩。

在營地上演的真實人生

看到這裡，不要以為露營的不好都是別人的不對，因為全然不了解露營基本注意事項，或根本沒做功課的新手露客大有人在，有人把電磁爐、電腦、音響搬到戶外、造成大家困擾、有人把瓦斯燈搬進帳篷引起爆炸，這些匪夷所思的事情層出不窮，因為他們只聽見「美好的露營」這五個字，其他前輩露友不斷提醒的重要項目，電視不會播、名人不會講，因為與「美好」無關。

這不是鬧劇，而是會在營地上演的

露營時，總能遇見許多儷人心魄的美景。

真實人生。趕流行的你，準備好了嗎？千萬不要等到你發現一切都不是想像中的完美，然後上網路論壇大肆抱怨，以為會得到安慰，卻換得一面倒的要你先做功課、適應環境或自己戴耳塞的回應時，才恍然大悟。

很多人就在等這個時候，因為你可能從此不再出門露營，並將別人建議你買的高檔裝備通通脫手，反正貨暢其流、物盡其用，留著占空間，不如讓真正有需要的人使用。然後，你繼續看著電視，等著他們告訴你下一個流行的東西會是什麼。

準備好，才能享受露營樂趣

就像開車是方便又快速的，但你總得知道交通規則和考到駕照後才能上路；出門露營不用考照，但遵守相關安全規定和互相尊重並願意接近大自然，卻是不能少的基本原則。

當你真的都準備好了，而不是一時的想跟流行，我們才敢告訴你其實電視和名人說的沒錯，貼近自然呼吸的露營活動真的是「美好的」。而你也可以把露營當作是一項可以持續數十年的興趣活動，讓自己在忙碌的工作和生活中，找到一個喘息的出口。

禮貌才是最重要的露營裝備

戶外是大家的，出門露營並非在戶外進行「室內活動」，
而是希望多接近大自然，所以取捨是必須的喔！

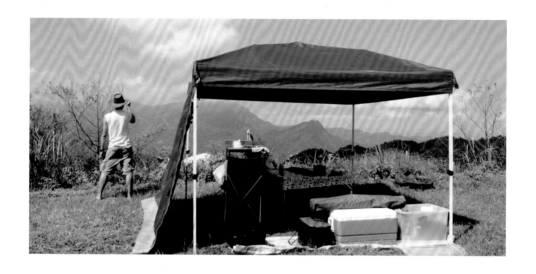

露營基本上是個「眉角」很多的活動，所謂的「眉角」，並不是指裝備要多高貴奢華，而是露營該有的心態。

享受自然樂音，而非人為噪音

也許有人會覺得，露營就是出去戶外玩嘛！所以自己喜歡的也可以帶出去讓大家一起眾樂樂，於是卡拉OK、麻將、音響、電腦通通搬到戶外，愛聽多大聲就

多大聲、愛玩多久就多久。但戶外是大家的，出門露營不是為了到戶外進行「室內活動」，而是希望多接近大自然，多欣賞自然的山光水色與蟲鳴鳥叫，所以在休閒娛樂的選擇和程度上都要有限度的取捨。

當然，我們無法限制誰不可以在戶外唱歌、跳舞和打牌，但請記得以不影響他人為前提下「有條件」的進行。到了晚上10點後，應結束活動並放低聲量，11點後

更是盡量全部就寢、避免交談。因為在夜深人靜的戶外，意猶未盡的談天說地真是一種噪音。當然對一些夜貓子來說，我們不能強制要求別人也一樣早睡早起，但只要能夠放低音量、減少光害，就已然是做到尊重彼此的最高原則。

遵守禮節，當個有禮貌的露營客

記得，千萬別說出以下的話語，特別是講給自己的孩子聽：

「出來玩就不要怕吵嘛！」

「要睡覺回家去睡啊！」

這些話突顯了你的露營觀念仍停留在恐龍時代，且即將教育出恐龍露營客的可怕下一代，然後在不知不覺中，自己就成為露營地不受歡迎的黑名單。不是每個營地都是有錢就收的營利心態，有越來越多的營區主人開始營造一種高品質的露營環境。因為正向的露營習慣，才能養成台灣露營的風氣，而這點光靠營地主人堅持是不夠的，更需要所有的參與者共同來維護和培養。

如果你是個在台北搭電扶梯會自動站右邊的人，那麼到戶外露營請自動跟隨大家的腳步，因為那是一種共識，叫做「露營的禮節」。若不小心超過尺度，請虛心地接受其他營友們的好心提醒，當個可愛又善良的文明露營客。

貓毛小叮嚀

好露友基本守則

◎不唱卡拉OK。（這點真的是大忌！）

◎夜間不打牌。（10點後更是擾人！）

◎聽音樂以自己聽得見為主。（不必刻意分享，每人喜好樂風不同。）

◎夜間輕聲細語。（10點後請放低音量，11點後請乖乖睡覺。）

◎夜間車輛請開靜音防盜。（沒人想聽你的防盜聲優不優美。）

◎早起請勿大聲喧嘩。（有人習慣6點起床，但不必強迫大家跟著起床。）

◎請管好自己的小孩。（嘻鬧玩耍都行，但不干擾他人為原則。）

其他還有一些原則，都是和基本的互相尊重有關，到戶外露營時多替其他人著想，慢慢地你也會是高水準的露營客。

露營像育兒，全家一起來！

體驗露營生活就像養育孩子一樣，會有錯誤、挫折，
但未來都會成為珍貴的感受與回憶。

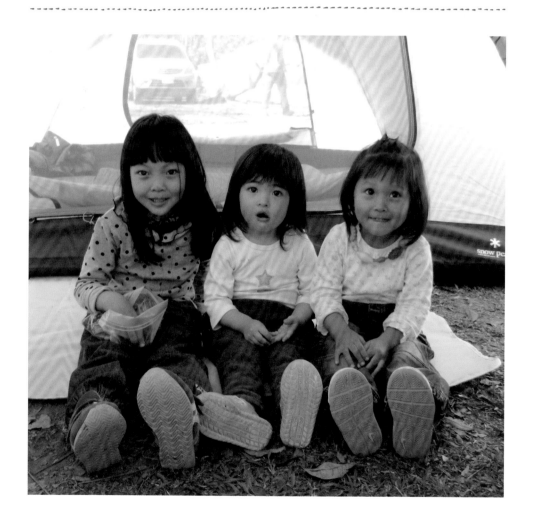

許多爸媽在初為人父人母的時候，總是戰戰兢兢地按照專家建議步驟來養育小孩，等到第二胎之後，就轉變成「第一胎照書養、第二胎照豬養」的模式，原因無他，就是已經對育兒有了熟悉的SOP，於是不再驚慌失措，也不會手忙腳亂。

分享經驗，累積珍貴回憶

將這樣的概念套在露營活動上其實也是一樣，新手在入門時總是有太多的問號，抱著既期待又怕受傷害的心情，此時參考其他露營老手的經驗，便成了一個重要的課題，希望能從中獲得一些概念和方向。

不過每個人對露營的經驗分享角度都不盡相同，我也只能整理自己從許多露營前輩如朱雀、龍貓和老蟑等人身上學到的一些觀念來分享，不敢說是建議，只期望能做為另一種參考方向。

錯誤也是一種好經驗

如同孩子的成長一樣，總得經過爬行、走路和跑步，且伴隨著數不清摔倒幾次的過程；體驗露營生活亦同，或許總會面臨一些錯誤和不了解，但只要在安全的範圍內，這樣的小錯誤都會是未來令人難以忘懷的珍貴寶藏。

所以，不要怕跌倒，跌倒只是為了讓以後的每一步踏得更紮實且更有信心。也許不用多久時間，你的露營人生就可以走入輕鬆「照豬養」的階段。

從露營中，
讓孩子學習獨立

露營中會做的「小事」，都是在讓孩子習慣一種面對及解決問題的過程，
這能力將延伸到未來，陪他面對生活、課業、工作、感情等難題。

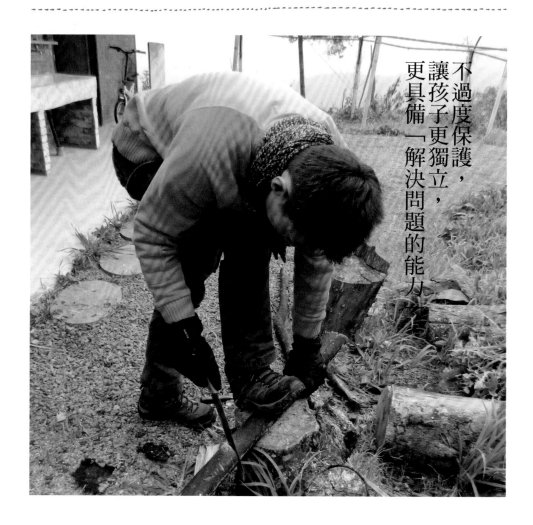

不過度保護，
讓孩子更獨立，
更具備「解決問題的能力」

也許有不少人在國中小學時期曾經接觸過童軍露營，跟著童軍團去學習戶外生活及團體相處，當然還有對紀律及榮譽的認同感。但隨著教育制度的轉變，參與這類型的團體活動，已經不再是以學習戶外團體生活為主要目的，而是著眼於升學所需的社團活動經驗及證明，加上現在的父母親對孩子的過度保護，也讓想要參與童軍露營活動的孩子們，失去了學習自主和獨立的機會。

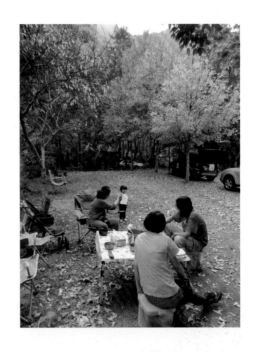

不放手，孩子會試管化

拉回到「童軍露營」本身，既然是露營，那就是要睡在外面，雖然面對不穩定的天氣是不可避免的狀況，但是大型的童軍露營場地會有雨棚，可做為雨天備案使用，主辦團體也會考慮各種可能性和因應方式，不會讓小童軍們挨餓受凍、吹風淋雨。

透過童軍露營的機會，可以讓孩子學著獨立長大，學習在外面升火煮飯（家裡媽媽煮）、洗碗洗菜（家裡媽媽洗）、搭帳鋪床（家裡媽媽弄）、洗澡刷牙等，天數不會太長，頂多就是一、兩天。只是現在的父母都太過害怕，害怕孩子會冷、會餓、會不舒服，所以什麼都幫孩子準備妥當，到最後，孩子什麼都不會。

露營也是一樣，倘若父母無法放手，甚至形影不離，那麼從此以後，孩子的生命就開始試管化，被名叫父母的透明試管包圍，生活中有太多的不可以。

培養孩子面對及解決問題的能力

若以我多次露營所看到的孩子來做比較，不可否認，什麼都要爸媽代勞的孩子真的不少，但認真教育孩子學著自己去享受「會做一件事的樂趣」的爸媽還是大有人在。也許孩子當下會覺得搭個帳篷、捲個睡袋、升火煮飯又沒什麼，但隨著年紀慢慢增長，會發現這些會做的「小事」，都是在讓自己習慣一種面對及解決問題的過程，不論是生活、課業、工作還是感情。

所以，如果有機會，請放心讓你的孩子去參加童軍露營、或是自己出門去露營，那短短的幾天會是他一輩子忘不掉的回憶，也會是比社團活動經驗的分數更有價值的收穫！

孩子是露營的好夥伴

露營絕對不只是換個地方睡覺,能讓孩子愛上大自然、且培養獨立能力,
更是一段親子對話談心的絕佳好時光!

「為什麼要帶孩子去露營?」這是很多人問我的問題。基本上,問這個問題真的是有點怪,因為露營本來就是適合全家一起從事的戶外健康活動,那幹嘛還多此一舉地問?但如果仔細觀察過台灣目前的露營生態和現況後,你就會發現,在「台灣」問這個問題,還真的是一點都不怪!為什麼呢?且聽我道來。

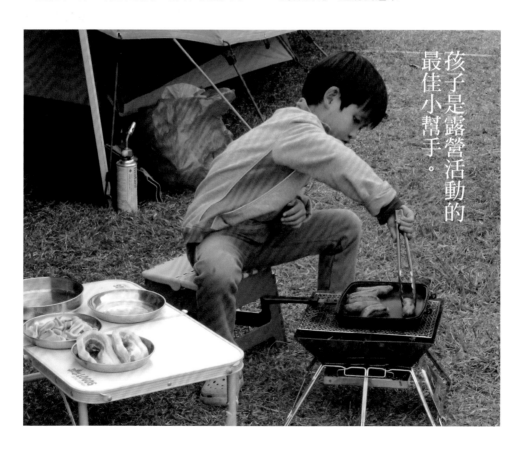

孩子是露營活動的最佳小幫手。

露營不是換個地方睡覺！

帶小孩到戶外露營，並不是像帶小孩去住民宿一樣，只是換個地方睡覺，而其他的仍然比照家裡的生活。像是在家可以鬼叫跑鬧、在家可以打電動、在家可以看電視等吃飯、在家可以愛怎樣就怎樣。

住民宿勉強可以算是想愛怎樣就怎樣，畢竟有電視、也可以帶電動、也可以玩鬧，民宿隔音也還算不錯，除非真的太晚會被人抗議以外，其他的想比照如家中舒適的生活就隨你高興。

但是，到「戶外」和「大家」一起露營時，請不要認為一切就可以比照辦理！

別讓孩子變成討厭鬼

如果你是個怕麻煩、又不得不帶孩子出門的爸媽（例如阿公阿嬤沒時間幫忙帶孩子），那麼你可能會做出以下的事情：
◎自顧自吃喝聊天，讓孩子放牛吃草。
◎帶電玩、螢幕、投影機和布幕，讓小孩看電影和打電動，落得輕鬆。
◎讓小孩任意鬼叫喧嘩，還隨意穿梭別人家的帳篷打鬧。
◎讓小孩到處破壞、做出如拿石頭到處丟等各種沒禮貌的行為。

還有許多讓人匪夷所思的行為，都是爸媽縱容的結果，很遺憾地是，面對這樣的結果，我們覺得這是「沒家教的小孩」，嚴重破壞露營該有的態度和環境。與其如此，強烈建議你不要帶孩子出來露營，因為那會讓其他人笑你是沒有水準的父母和家庭。

這或許是苛求，因為這是台灣一部分人的普遍價值，但絕大多數人都是期待能讓露營變成一種真正健康及和諧的戶外活動，因此即便嚴格，我們仍不死心地去拜託這些家長們多多關心及陪伴自家小孩，不讓單一事件或個人影響了整個營地及假期的好心情！

露營，親子獨處談心好時光

那麼，為什麼要帶小孩出來露營？在戶外，小孩需要的不是來自電視、電動、影片的「關心」，而是需要更多與父母兄弟、甚至是其他親朋好友間的良好互動。

有的父母親帶著小孩搭帳篷、準備晚餐、一起去登山、一起運動，即便讓小孩與其他孩子玩在一塊時，也會注意孩子的禮節與安全。

透過沒有太多文明因素干擾（電視、網路，甚至是家庭作業）的露營活動，父母和孩子間才能有更多互相溝通和交談的機會，或是說說學校的狀況、或是講講心裡話，父母不必再扮演傳統的嚴父嚴母，而是當個值得孩子崇拜的貼心朋友。

這樣會不會很難？我相信不會，因為好多次在戶外相遇的家庭，就是如此在教育著自己的下一代，甚至是由孩子來教育上一代！所以，帶孩子出來露營，請認真把孩子當成是露營的「夥伴」！

尊重彼此，我的「安靜團」

回歸露營的初衷，並學會去尊重他人，就能體驗到最高品質的露營感受！

我們是真心喜歡露營。

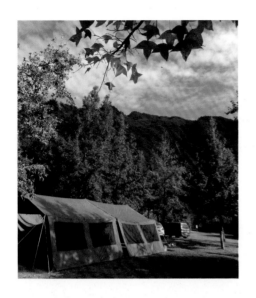

安靜團（POLITE CAMP有禮貌的露營），一個單聽名字好像就充滿諸多限制的露營團體，但其實只是希望回歸露營的初衷，並且學會去尊重他人，不要將自己的快樂建築在別人的痛苦之上。

別當討人厭的露營奧客！

仔細想想，我們應該是幸運的。因為大部分時間在出外露營時，都碰到相當有禮貌的好鄰居，於是理所當然地享受著晚上10點後的寧靜夜晚氣氛，隔天即便有人早起，也會相互提醒放低音量，不打擾還在休息的其他露友。

沒有太多的耳提面命，我們與其他人，都默默地去遵循一種無形的規範，叫做尊重他人、提升自己，還有露營活動的品質。這是在追求露營活動的歡樂與裝備

的舒適之外，更深層卻必要的目的。

只是目前台灣的露營環境普遍存在著一個事實，那就是即便絕大多數的露友們都在為露營的品質而努力著，但仍會有極少數只顧慮自己開心的人，會無視其他露友的權益，肆無忌憚地在營地大聲喧譁或縱酒高聲到半夜。

不讓惡性循環繼續下去

網路上不停有露友呼籲晚上10點後要放低音量，換來不少人息事寧人的回應，像是「忍耐一下就好了」、「戴耳塞就聽不到」，讓我不禁浮現了一隻鴕鳥埋頭沙地的畫面。因為這樣的姑息，於是露營始終稱不上是個高品質和水準的戶外活動（指心態非裝備），而露營區主人和其他露友始終要面對這樣的困擾，一次又一次，惡性循環。

結果出門露營變成看運氣，運氣好的享受自然假期、運氣不好的上山散心還要受氣。不中聽的話總是有人要說，因為不說，就自然變成他們的合理化行為，而我們碰上了就只能當個乖乖埋頭吃土、露屁股的鴕鳥，大大小小，一隻又一隻。

安靜露營團，成行！

當然，正因為這樣的案例層出不窮，讓我們不禁開始思考安靜露營團的可能性，或許以包場或包區的方式，集結喜歡不受打擾的露友們參與，不用太刻意的交

流和制式的互動遊戲，只要做自己原本的樣子，共同分享禮節與寧靜，用主動的方式與營地主人共同提升露營活動的品質，說不定慢慢地我們也可以不再因為碰上壞鄰居而生氣。

當然安靜團也不是完全的安靜無聲，朋友笑說，難不成比手語嗎？其實白天裡要怎樣開心的活動都可以，只要不影響到其他人就好。我們在意的是夜間的寧靜，10點後放低音量，至於幾點睡都不要緊，

因為山裡的貓頭鷹咕咕聲與蛙鳴已然夠精彩，又何必增加人類的談笑聲來湊熱鬧；清晨早起也要輕聲細語，不必急著洗手做羹湯，放緩一點，先看看清晨的世界，你就會自然而然地安靜下來。

安靜團更深層的意義是，期望這樣尊重他人的安靜露營風氣能夠逐漸擴散，讓台灣的露營環境能夠慢慢質變，等到有一天我們不必再組安靜團，因為安靜團已然是所有露友的默契，自然而然。

貓毛小叮嚀

我的安靜團規則

安靜團不是車隊，也不是露營用品的廠商團體，所以不需要刻意與其他人交流，也不安排活動或共餐，只要照平常露營的方式即可，當然也沒有任何的商業行為。針對營區包場，我們堅持不收回扣、不超收，只希望可以給予參與的露友們更舒適和寬敞的露營品質。

安靜團參加條件：

◎認同安靜露營的朋友們：只要理念相同的人皆可以報名參加，不限車種，也不限帳篷種類品牌。

◎拒絕妨礙露營品質的行為：拒絕音響（聽音樂要調整適度音量）、卡拉OK、大螢幕電影、麻將、酗酒喧嘩、煙火鞭炮（仙女棒）、早起烹煮吵鬧（鍋具碰撞）、放縱孩子嬉鬧（玩耍不要緊，但要適度看管且尊重他人）等妨礙露營品質的行為，且參加了須有接受建議的雅量。

◎可以帶寵物：但請約束並做好管理。

◎抽煙要遠離營地：避免影響其他人的呼吸新鮮空氣的權利。

安靜團001團

樂哈山團，美好的開端

2014年1月，安靜團於樂哈山進行第一露，這是個美好的開始，
讓我們彼此尊重，享受高品質的露營過程！

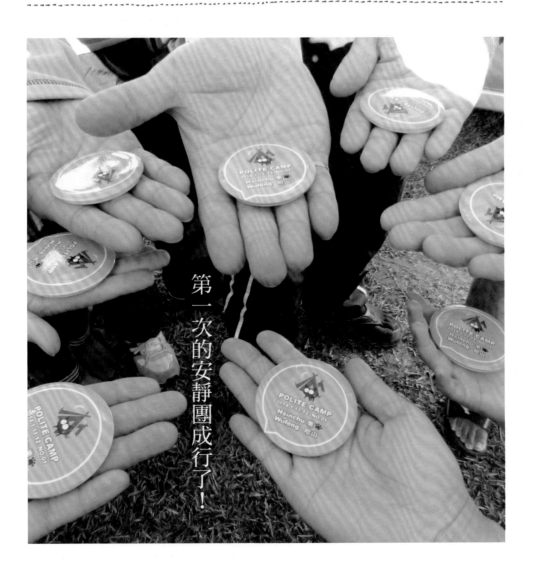

第一次的安靜團成行了！

不屬於任何車隊、品牌、社團，且成員都互不認識的「安靜團」概念，在2013年成形，然後2014年1月正式在樂哈山曾奶奶家展開001團的新模式。

安靜團的訴求很簡單，就是集合喜歡輕鬆露且有品質的露友們包場，然後各自進行平常習慣的露營方式，不刻意交流、不辦活動，真的就只是當個好鄰居而已。至於包場的方式，我們付給曾奶奶原價包下第三區，曾奶奶也把原本第三區包場所需的10車減少為8車，讓每一車都有更大的空間及更好的品質。

收穫1 整齊且賞心悅目

參加的好鄰居們都規規矩矩地在範圍內搭設自己的家，雖說不上井然有序，卻也是整整齊齊且賞心悅目。

而各家不同品牌的客廳帳和帳篷一字排開，各有不同優點和美感，也呈現出各人喜好所需及風格。

收穫2 夜間寧靜好品質

雖然「安靜團」名字很嚇人，規矩也不少，但是對平常就已經習慣尊重自然與他人的這些好鄰居來說，顯然很多餘，因為好鄰居們夜深之後都會自動降低音量、且早起也不打擾他人。除了山上的狗半夜睡不著愛唱歌，還有曾奶奶養的雞愛在半夜三點Morning Call之外，其他的都很好，但這就是自然野外，只要不是人為刻意的噪音都可以接受。

在經歷雞的Morning Call後，我問曾奶奶：「上次來露營的時候，雞沒叫成這樣啊？」

曾奶奶說：「因為小雞都長大變成小公雞啦！」

對，千算萬算，就是沒算到雞會長大這件事……不過曾奶奶未來會將雞寮遷移到營地的最下方，相信以後大家就不用聞雞起舞了。

收穫3 體驗另一種組團的方式

雖然部分山路泥濘崎嶇不好走，但大家還是平安上山、平安回家；雖然活動日期前後都有冷氣團夾擊，但老天還是給了我們好天氣，即便沒有雲海，但夜裡的寧靜星空讓人著迷；雖然樂哈山很熱門，但還是成功訂了位、付清了錢，如果這些算得上是安靜團的成功，那功臣肯定的是好鄰居和老天。而曾奶奶紮實不偷懶的搗麻糬活動、及足足兩小時的導覽解說，更是功不可沒。

也許這個營地就這樣沒啥了不起，但在景觀、設備之外，主人的用心才是我選擇這邊當作舉辦「安靜團001」的最主要原因。

總之，活動結束，不靠車隊也一樣可以聚集大家的力量、提升整體的露營品質，這對想要開心且有自在露營方式的朋友來說，或許是另一種組團的可能方式。

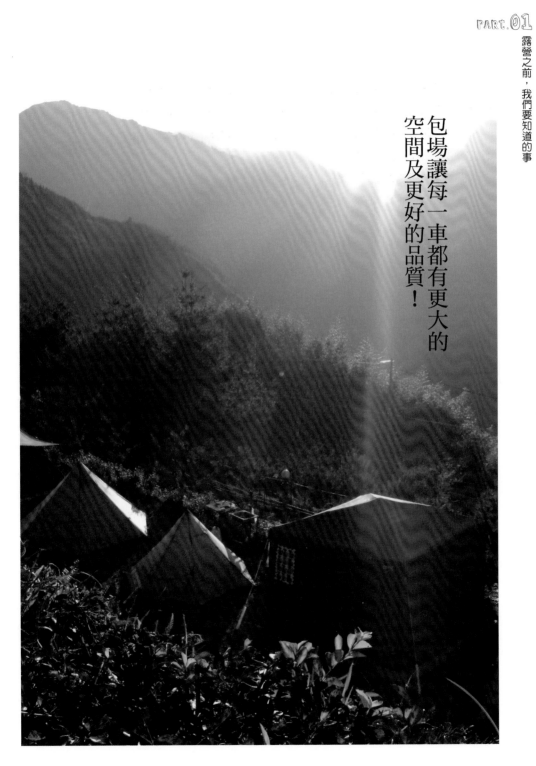

包場讓每一車都有更大的
空間及更好的品質！

金鶯團，大團初體驗

第二團的總車數到達**28**車，有更多問題需要克服，

但彼此理念相同的露友，還是進行了一次愉悅的露營行程。

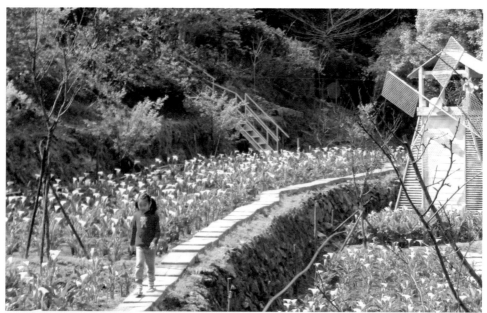

相較於在樂哈山001團的8車包區規模，這回在金鶯露營區的安靜團002團總車數達到28車，原因無他，因為金鶯的上下層營地距離過近、容易彼此影響，只好採取包場方式，才能以安靜自在的方式，來迎接一年一度的海芋季節。

安靜團是依照報名順序來選位，雖然麻煩，卻讓每一位成員可以輕鬆出發、按照營位搭設即可。雖然早早就劃分好了營位，但受限營地的實際狀況，這次就無法讓每家的車輛整齊排放，只能以互相尊重的方式來處理，尤其是上層營位，擁擠的狀況更為明顯，最後只能委屈上層的露友們互相禮讓，在有限的空間內達到尊重彼此的基本原則。當然未來在尋找適合營地時，更要多留意這方面的問題，才能提供給大家更舒適的露營空間。

原本預期週六的降雨機率較高，沒想到安靜團的向光性過於強烈，硬是盼到了兩天的陽光，白天熱、夜晚涼，標準的春季溫差。這樣也好，讓大家省去了回家處理帳蓬的困擾，心情自然也跟著愉悅。

心得1 美麗海芋，成為美好亮點

金鶯確實不愧為用心經營的好營地，在加入上層的新營地後，以碎石草地為主體的營地，不但排水性良好，也可以避免雨天時的泥濘。營主渼茵姐更是採取一營位配置一水槽及照明的作法，方便露友使用。另外，則統一在衛浴前規劃垃圾分類回收區，要求露友們確實分類處理，除了開心露營，也要倡行環保觀念。

盛開的海芋季果然是3、4月最大的亮點，大小朋友穿梭海芋田拍照的景色，成為每個人手上相機中的最美回憶。渼茵姐也規劃了餐廳提供風味料理，提供露友們不同的用餐選擇。

心得2 理念相同，愉悅露營

28車露友，最遠來自高雄，其中也有第一次露營的新手，但都不約而同地在白天盡情歡樂、夜裡回歸平淡和恬靜。很多人在問，到底安靜團在龜毛些什麼？也許有機會你可以問問曾經參加過安靜團的露友，他們應該會有更親身體會的貼切答案。

高峰團，
北中南露友大集合

位於南投的高峰農場，是安靜團目前車數最多（**32車**）、
且位置最南的一團，但也發現相同理念的露友越來越多！

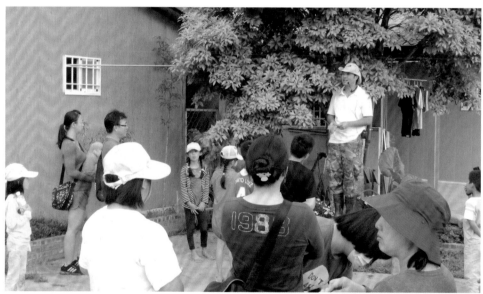

回顧與高峰農場的互動，從一年多前營地才剛剛開始規劃起，營主阿剴就透過FB詢問一些露友們對露營區的需求及期待，然後看著高峰農場的硬體逐漸完成、草地也茂密而完整，我們卻遲遲沒有機會前往，畢竟南投離台北仍有一段距離。

直到規劃安靜團003團時，我們直接包下了高峰農場，讓中南部的露友們有機會可以了解安靜團的樣貌，於是就這樣，我們第一次見到73年次的阿剴，也讓阿剴看見安靜團的簡單自然和與眾不同。

心得1 早睡早起，探索自然

高峰農場的阿剴說，他接過很多團體，卻從沒看過一團是在晚上12點就已經全部熄燈休息的狀況。雖然安靜團並沒有要求非要幾點熄燈就寢不可，只要放低音量不影響他人，就算是夜貓子也可以在安靜團裡找到自己想要的氛圍。

但好像是生理時鐘使然，露營總是越來越習慣早睡早起，11點前昏迷，6點自動爬起，然後沿著產業道路爬上可以俯瞰全營地的小山丘，才驚覺大家竟如此自律，唯一讓人覺得過於放肆的是清晨的蛙鳴鳥叫，但這樣很好，因為它們才是主人，我們則是應該融入環境的訪客，應當謙善有禮。

心得2 更堅定安靜團的信念

到寫書的此刻為止，003高峰團是安靜團車數最多（32車）、且位置最南（南投）的一團，參加者也不乏中南部的好朋友。即便搭營如此集中，來自各地的露友們仍能共同營造出一種舒適的露營環境。而舉辦安靜團的心情，也從一開始的擔心不安、及退位後補的繁瑣交雜，慢慢轉變成堅定且樂觀。原來，噪音受災戶這樣多啊，更突顯了安靜團的勢在必行。

透過001到003團的舉辦，我們更堅信了安靜團的可行性，這是與車隊或廠商截然不同的組團方式，卻因為對彼此尊重的信賴感，讓每個參加的露友不必擔心鄰居會不會在夜裡失控，於是享受寧靜的夜晚和清晨變成一種常態，我們樂在其中。

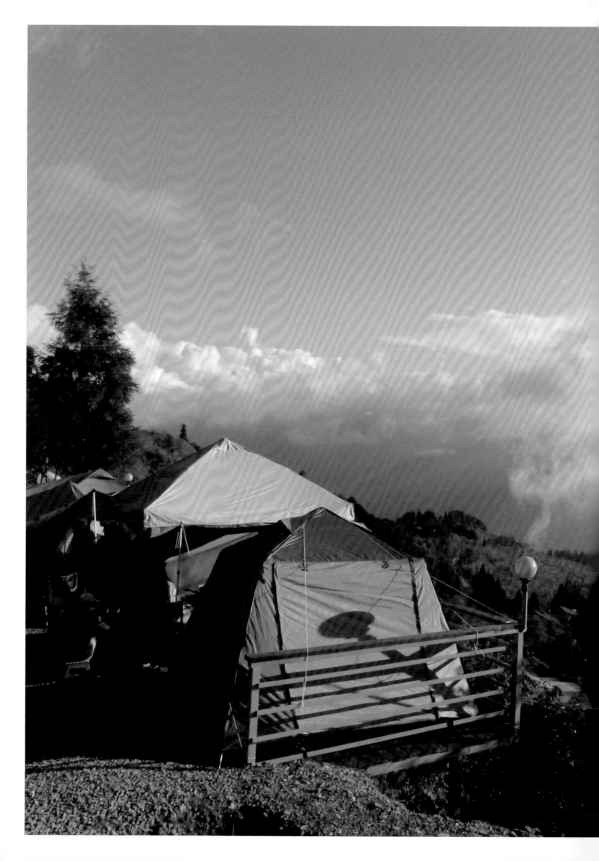

出發前，
露營裝備大盤點

看多了別人露營的有趣經驗，
你是不是也迫不及待地想要出發，
實際感受睡在自然中的獨特樂趣了呢？

在出發前，
我們先來一起認識露營有哪些裝備，
選對適合自己的裝備，
能讓露營經驗更美好！

聰明準備露營裝備

在露營前，先來認識露營需要那些裝備，而這些裝備不用一次全買齊，
可以先從借用開始，再慢慢進階購足！

　　新手要準備裝備的原則其實很簡單，那就是「家裡能用的就用、能借的就不要買」。一開始就澆熄你想要購買裝備的慾望，其實真的只是希望你先體驗露營、並了解露營，在經過一次、兩次之後，評估自己真的喜歡露營、且願意花錢投資裝備時，再來考量進階和升級。所以，不要一開始就先衝動購買喔！

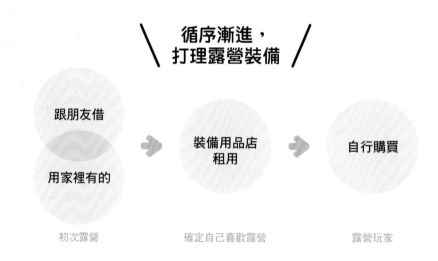

循序漸進，
打理露營裝備

跟朋友借 / 用家裡有的　→　裝備用品店租用　→　自行購買

初次露營　　　　　　確定自己喜歡露營　　　　　露營玩家

入門與進階需求不同

　　出門露營要準備的東西很多，主要目的是可以提高露營的舒適度和方便性。基本的露營裝備，包含帳篷類、工具類、寢具類、煮食類、燈具類，其他還有桌椅、衣物、個人盥洗用品、食材等。不過露得越久、裝備也會越來越簡化和輕量化，畢竟花在裝備上的時間越多，享受自然風景的時間就越少。接下來，我們會依逐項說明露營裝備前期及後期的準備與選擇。

露營裝備 01　帳篷

市面上的帳篷種類多元，形式、特色、價格也都不同，除了常見的穿骨式蒙古包帳外，現在還有隧道帳、快搭帳、印第安帳等多種類型的帳篷，價格也從大賣場的3000元到十幾萬元都有。

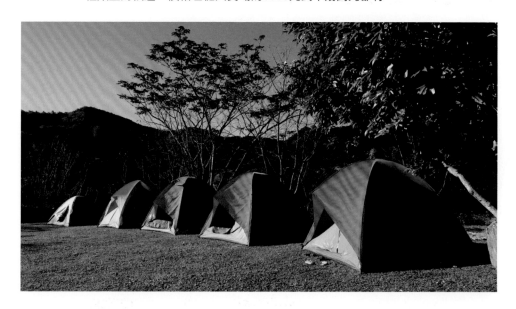

入門者

新手建議可以從大賣場或露營用品店，先入手有內外帳設計的蒙古包帳，需注意帳篷空間大小，如6人帳建議睡4人最為舒適、4人帳則是睡2人較為剛好。如果不想購買，則可以到有租借裝備的戶外用品店借用，不過費用不見得會比較划算，但對純體驗的朋友來說，的確不失為一個保險的做法，或者就是跟一些老手借用。

進階需求

評估自身需求，再來挑選適合場地和季節天氣的帳篷，值得注意的是，每個國家對帳篷的設計，基本上都是按照該國的天氣環境來設計，因此是否完全適用台灣的環境，也要多加評估並加以補強。

天幕帳

天幕帳的主要用途在於提供帳篷之外的一處炊事及活動之空間，能夠遮陽和避雨，但因為仍屬開放式的空間，所以碰到方向不定的風雨時，仍會有淋濕的可能。但露友前輩如朱雀和老蟑等，將天幕加以變化和改良，可以發揮更高效率的遮蔽性。

入門者

目前市面上的天幕帳尺寸很多，有300X300公分、450X600公分，還有450X700、甚至是500X800公分的大天幕。如果新手需要，建議從小尺寸的天幕入手即可，至於要選方形或蝶形天幕則可以依照自己喜好來挑選。國產品牌的天幕帳大多有銀膠塗層，遮光性效果好，國外品牌的天幕則多沒有銀膠，遮光性自然較弱；另外需注意，防水係數（耐水壓）越高，防水效果也越好。如果新手不想花太多錢，300元的帶孔帆布也很好用。

進階需求

天幕帳的好處是輕量和方便攜帶，到了露營經驗較豐富的後期，天幕的角色往往和客廳帳搭配使用，因此把天幕當成客廳的延伸，也是一種搭設的考量。至於選購適合自己的天幕帳，我會建議以防水性及尺寸為優先關鍵。

客廳帳（炊事帳）

顧名思義，客廳帳就是另外搭設一處空間做為客廳使用，炊事或用餐都可以在其中進行，同樣具有遮風蔽雨和遮陽的效果。聽起來和天幕的效果雷同，但差別是客廳帳只要搭配邊布使用就可以完全封閉，雨大時可以擋雨，邊布的紗網還有防蚊防蟲的效果。

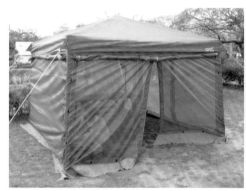 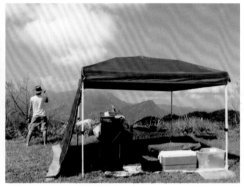

入門者

目前主流的客廳帳尺寸，大約都是300X300公分為主，大概分為四腳式（例如環球或速可搭）及全圍式（例如SP、COLEMAN或LOGOS）兩大類。四腳式收納體積大、較占空間且重量驚人，但整體結構和支撐性更為堅固。全圍式收納體積較小、重量也較輕，結構性也足以應付一般的天氣變化。一般來說，台灣品牌的客廳帳骨架都有終身維修的服務，購買維修據點較近的品牌也是一種考量。至於新手則可考慮先不要購買，與朋友共用客廳帳、或是使用小天幕即可。

進階需求

客廳帳要發揮最大的功效就是要搭配邊布，才能達到冬天禦寒、夏天防蚊的效果，真正有露營的興趣時，建議先考量車輛的空間，再來考慮選擇適合的客廳帳。

地布

　　一般的帳篷都會附上一塊地布，用來鋪設在底部，隔絕帳篷與地面的直接接觸，一來可以減少潮濕，再者也可以保護帳底的磨損。如果帳篷有附送，就用帳篷的地布即可，若是沒有，則可以考慮使用帆布來替代，或者可以到布行去剪一塊符合大小的防水布來使用會較為美觀。

防潮墊

　　帳篷大多是塑料材質，縱然底部會有加厚及防水的加強處理，但畢竟是搭在地面上，地面的濕氣和寒意都會直接透過布料，影響就寢的舒適度，這時就需要加一層防潮墊，來阻斷地面的濕氣和寒意。防潮墊的入手難度不高，建議直接購買，就算未來不露營也可以帶到戶外野餐使用。

充氣睡墊

露營裝備
06

這個裝備會直接影響到睡眠的品質，因為營地的地面狀況不一，也許是草地、也許有碎石，就算先鋪上一層防潮墊，仍會明顯感受到地面的不平整狀況，因此充氣睡墊就顯得格外重要。

TIPS

提升睡眠舒適度小撇步

如果睡不習慣充氣睡墊的表面布料，可以帶一件床罩罩在上面，睡起來會更舒適一些。

入門者

新手若是不考慮直接入手充氣睡墊，可以用家中的厚毯先代替，夏天怕熱則可以使用泡棉地墊來替代。

進階需求

一般在挑選充氣睡墊時，厚度至少要達到5公分以上會較為舒適，現在則是流行充氣式的獨立筒充氣床，舒適程度更上一層樓，但費用也是往上一個級距。

睡袋

　　就新手的裝備來說，我一直覺得睡袋的入手難度較低，因為目
前我手中仍持續使用大賣場等級的睡袋，在春夏秋三季都相當好
用，只有在寒冷的冬天，才需要考慮另外加買羽絨睡袋來抵抗低溫。

入門者

　　我建議可以直接購買大賣場等級的睡袋，因為是貼身用品，還是不
要租借較為衛生，費用也不會太貴，如果不露營時，在家中也有其他應
用的可能。

進階需求

　　除了一般睡袋外，如果已經經常露營，我建議可以考慮購買羽絨睡
袋，一來保暖性更佳，收納的體積也較小。

露營裝備 08

枕頭

枕頭是幫助在戶外擁有一夜好眠的重要裝備，其重要性不下於充氣睡墊，因此出門露營不管是哪種枕頭，都記得攜帶，且最好以舒適度為優先考量。

入門者

針對剛開始露營的人，我建議可以直接將家中習慣的枕頭帶出門，如果有小體積的更佳，會更方便攜帶。

進階需求

市面上都有販賣充氣枕頭，體積小、收納也方便，但不見得每個人都睡得習慣，還是要以睡得舒服為考量，萬一真的不好睡，還是乖乖帶回自己喜歡的枕頭吧。（有時省了空間，卻犧牲了睡眠品質，我就是血淋淋的例子啊！）

營鎚、營釘、營繩、營柱等工具

好用的搭營工具可以事半功倍，特別是營鎚和營釘更是有著直接的影響，除了可以節省力氣之外，也會關係到紮營的安全性。

入門者

剛開始露營時，可以先用一般的鎚子，搭配帳篷附的營釘、營繩和營柱來使用。

進階需求

未來可以考慮入手一把專用的營鎚，市面上有賣銅頭營鎚，吸震設計讓敲打營釘更順手省力。至於營釘則建議至少要升級到大黑釘的等級（長約15公分、直徑約1公分），在抓地力上會比原廠送的細營釘更強。當然預算許可的話，30公分長的鍛造營釘效果更佳。

露營裝備 10 爐具

露營的戶外炊煮，大多仰賴行動式的火源來處理，包括常見的卡式爐、登山爐（蜘蛛爐）等，都是露營常用的火源。如果要講究火力，更費事一點的還有人是使用燃燒器、雙口爐甚至是快速爐等，不過相對所占的體積和重量也很驚人。

入門者

建議新手可以先使用一般的卡式瓦斯爐，搭配瓦斯罐在低海拔地區都可以方便炊煮或燒水。但是到了高海拔地區、或是溫度較低的環境，瓦斯罐的液態瓦斯會因為低溫而無法順利汽化燃燒，因而導致火力明顯不足，影響炊事效率。

進階需求

等到決定要經常露營的時候，就可以考慮購入配有防風片及導熱片的專用卡式爐，可以輕鬆應付高海拔低溫的環境；體積小好收納的登山爐，則是比較適合登山健行時使用。

鍋具

露營常用的鍋具，大多以湯鍋和平底鍋為主，前者用於煮麵、煮火鍋等，平底鍋則是可以解決大部分的煎炒類料理。理論上只要有這兩鍋在手，戶外料理大多可以簡單搞定。

入門者

其實家裡的不鏽鋼湯鍋及常用的平底鍋，都可以考慮先帶出來用，就已然足以應付戶外的炊煮項目。其中比較麻煩的是平底鍋的鍋柄較長，在收納時多少會是個問題。

進階需求

若是露營已經變成常態的人，未來可以評估是不是要入手不鏽鋼的套鍋組，考慮到收納方便，鍋把和鍋身通常是設計為可拆卸式，兼顧煮食與收納的不同狀況。

餐具

一般露營常用的餐具都要講求輕量化和方便性，當然耐用度也很重要，市面上常見的材質，多以不鏽鋼或是鋁合金硬質氧化材質為主，但隨著露營品味的提升，不少露友也開始使用木質餐具，輕量美觀又有氣氛。不建議使用免洗餐具，以免增加不必要的垃圾。

入門者

新手可以先將家裡的餐具帶出門使用，建議攜帶耐熱型的塑料碗盤，可減少重量、並避免餐具破裂。

進階需求

至於之後要不要更換成不鏽鋼、或是鋁合金硬質氧化材質的套碗組則是見仁見智。我自己之前也是使用套碗組，但覺得金屬碗筷互相摩擦的聲音非常可怕，所以現在都改為使用木質餐具居多。

燈具

現在的露營區大多有提供電源，讓露友們可以進行燈光的補強及手機充電使用，在有電可用的狀況下，大多數露友會使用插電型的光源，如工作燈搭配防蚊燈泡；若是在無電區，則多會使用電池式的LED營燈、或是瓦斯燈來解決照明的需求。

入門者

新手可以到五金行購買一般的工作燈來使用，價格不貴，再視狀況更換為防蟲燈泡，雖然亮度較弱，但可有效地減少昆蟲類的趨光性。

進階需求

LED燈和瓦斯燈雖然定位為無電區使用，但因為造型特別、且具美感和氣氛，可以做為照明及營造氣氛兩者兼具的好用裝備。需要特別注意的是，瓦斯燈或煤油燈等明火燈具，絕對不能帶進帳篷內，以免發生危險。

桌子

露營裝備
14

露營的桌子扮演了露營活動的重要角色，因為舉凡炊事、用餐都少不了桌子，更別說是進行一些DIY的活動，更是無桌不行。桌子的形式和用途很多種，露友們可以用一張桌子搞定所有需求；也有露友則是照用途分為炊事桌、用餐桌及置物桌等，都可以照個人需求來調整。

入門者

如果是第一次出門的露營新手，建議可以從家中攜帶小型的折疊桌，先暫用即可，不用特地採購。

進階需求

若需購買，則要評估常用桌類的特性，如蛋捲桌收納方便、體積小，一般使用都沒問題，但不建議置放過重物品於桌面上；折疊桌的穩定性較高，但是體積較大，若是車輛空間不大，就會比較傷腦筋。

椅子

　　從事戶外露營活動，除了睡覺時會待在帳篷裡較長時間外，其他多餘時間都是在客廳活動空間為主，因此一張好坐的椅子會影響露營活動的舒適和品質。市面上的露營椅種類琳瑯滿目、各有特色，沒有哪種椅子是王道，單純看自己坐得舒不舒適和需求來決定即可。

入門者

　　第一次出門的朋友，可以將家中的小板凳或折疊椅帶到營區使用，體積小好收納，雖然舒適度不及專業露營椅，但仍可做為剛入門的替代品使用。

進階需求

　　等到心態進入不露不可的時候，再來細細比較各家椅子的特色和舒適度，價格落差也相當大，端看能力來取捨。常見的椅種包括大川椅、折疊椅等，光是挑張椅子就是一門學問，當然也是樂趣。

露營裝備 16 冰桶

　　露營的餐點幾乎都是自己料理，所以一個可以保存食材新鮮的冰桶，通常是每個家庭的部長大人（老婆）所關心的重點中的重點。市面上的冰桶種類很多，通常都要搭配冰磚或冷媒，來發揮其保冷的功效，至於插電式的戶外電冰箱，則是另一個等級的裝備了。

入門者

　　傳統的戶外用或釣魚用的冰桶都可以先拿來使用，只要放入保冷材，就可以維持至少一天的冷藏效果。

進階需求

　　倘若有機會進行三天兩夜以上的露營活動，則可以考慮五日鮮或十日鮮等級的冰桶，保冷效果可以更持久，空間尺寸也較大。至於所費不貲的戶外電冰箱，則可視車載空間大小及預算，來衡量是否需要。

衣物與個人盥洗用品

　　玩什麼樣的活動,就穿什麼樣的衣服,露營也是一樣,總不可能穿個小洋裝或是旗袍出門吧!衣物首要考慮的是功能性,再來講究美觀和特色。以夏天為例,吸濕排汗的衣物有其必要性,長袖衣物則是有防曬和防蚊的功能;冬天則要兼顧防風和保暖,洋蔥式的戶外穿著法是不變的基本原則。至於盥洗用品,則最好分裝小瓶方便攜帶。

入門者　　　　建議可以把家中的衣物依功能分類再帶出,防風型外套則是因應天氣變化的基本保障。

進階需求　　　市面上有非常多著重功能又美觀的戶外衣物,可以依照自己的需求來選擇與添購。

露營裝備
18

大黑垃圾袋

聽起來很不可思議，大黑垃圾袋也是必備的露營裝備？千萬不要懷疑，特別是天氣不穩定的季節，大黑垃圾袋往往是最熱銷的露營裝備，因為一旦收帳時碰上大雨或裝備未乾的狀況，解決方式就是把帳篷、天幕、客廳帳的頂布和邊布，塞進大黑垃圾袋中包好，然後帶回家處理。

貓毛
小叮嚀

露營考驗你的收納力！

以上篇章詳列了各種露營會用到的基本裝備，仔細清點和打包後就會發現，東西還真不是普通的多，這時也考驗著各位把裝備放上車的收納功力。

一般而言，家庭房車都可以進行露營活動，而休旅車的空間當然更好利用。若是空間不足的露友則會另外加裝車頂架來收納，也是另一種選擇。

另外建議準備幾個大的裝備袋，將不同類型的裝備放在一起，如寢具類、帳篷類，化零為整，這樣不但方便尋找，也可以讓裝備上車時更整齊和容易。

至於裝備要買哪一牌的好？我個人並沒有品牌迷思，也認為每一種品牌都有其設計的特色，只要自己喜歡和覺得好用，就算是混搭使用也是另一種風格！

選帳篷的4大要點

打開網站，帳篷的款式與價格還真是琳瑯滿目，究竟該如何選擇呢？
我整理出**4**大要點供新手參考！

　　在動手搭營之前，了解帳篷的特性和搭設方法，應該是基本中的基本，相信大多數的露友們在購買帳篷時，一定是充分了解帳篷的特性之後才下手添購，就如同結婚大事一樣，如果不了解對方的個性和優缺點就衝動在一起，又如何期望雙方可以長相廝守五年、或者更久的時間？因此，我們要來就以下幾個特性，來讓新接觸露營的露友們，對自己想要購買的帳篷可以有多一些的基本認識。

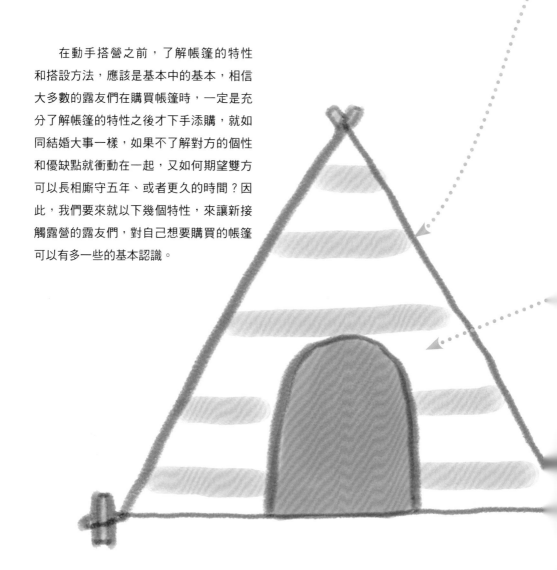

要點1：防水性

　　一般在挑選帳篷的時候，防水性向來都是第一個在意的問題，基本上防水係數的測量有一套量化的標準，是指水必須花費多少時間會從布料的表面滲透到另一面，基本上只要記得，數字越大防水的效果也會越好，如2000MM的防水效果會比1000MM佳。但需提醒，防水係數只是一個參考，真正碰到突來的強風大雨，多少還是會有進水的可能性，就看程度嚴不嚴重而已，畢竟你睡的是帳篷，不是水泥屋。此外，在野外露營一定會有露水，雖然現在的帳篷都具備防水性，但防水係數用久了也會下降。如果有天幕帳在上面當保護，可以增加帳篷的使用年限。

要點2：遮陽性

　　帳篷類裝備大多會標示有抗UV遮陽的功能，但隨著使用的材質不同，遮陽的效果也跟著不同。以國內的露營品牌來說，帳篷或天幕大多有使用銀膠塗層，布料表面很明顯可以看到一層銀色的塗層，它的好處是增加布料的阻隔性，讓陽光較不易透入，達到遮陽效果，對防水也有些許幫助，但相對地也較不透氣；反之國外的露營品牌，則礙於消防或環保規定，大多沒有銀膠塗層，遮陽性雖有一定效果，但會比有銀膠類的帳篷稍弱。

要點3：透氣&保暖性

　　透氣性與保暖性其實有著明顯的關聯度，現在市面上的帳篷都會有透氣窗或是導流設計，除了維持帳篷內的保暖程度之外，也將帳篷裡人的呼氣做適度的調節和排出。這樣的考量在於，人在睡覺時所呼出的氣體溫度較高，若是無法順利排出，則很有可能在內帳的內部遇冷、凝結成水珠，造成反潮，導致明明沒下雨，但是帳內卻下小雨的現象。

　　至於保暖性，部分帳篷定位為雪地使用，意思就是帳篷的整體氣密性很好，但是在夏天使用時可能就會比較悶熱，建議要保持門窗的開放、並搭配風扇使用，才不會汗如雨下。

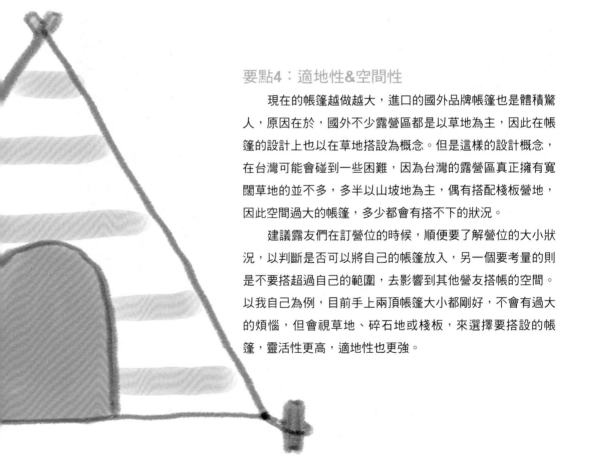

要點4：適地性&空間性

　　現在的帳篷越做越大，進口的國外品牌帳篷也是體積驚人，原因在於，國外不少露營區都是以草地為主，因此在帳篷的設計上也以在草地搭設為概念。但是這樣的設計概念，在台灣可能會碰到一些困難，因為台灣的露營區真正擁有寬闊草地的並不多，多半以山坡地為主，偶有搭配棧板營地，因此空間過大的帳篷，多少都會有搭不下的狀況。

　　建議露友們在訂營位的時候，順便要了解營位的大小狀況，以判斷是否可以將自己的帳篷放入，另一個要考量的則是不要搭超過自己的範圍，去影響到其他營友搭帳的空間。以我自己為例，目前手上兩頂帳篷大小都剛好，不會有過大的煩惱，但會視草地、碎石地或棧板，來選擇要搭設的帳篷，靈活性更高，適地性也更強。

野地餐桌，
享受野炊樂趣

在戶外進行料理，並沒有想像中的困難與狼狽，更甚至是一種樂趣，
讓青山綠水也成為你佐食的餐桌風景！

　　印象中的露營可能是大家蹲坐地上，圍著柴堆努力生火，然後再用柴火煮飯，手黑臉黑、滿頭汗。這樣的畫面其實在現在的露營活動裡已經看不見了，因為露營裝備的便利，讓在戶外煮飯這件事變得更簡單也更有趣。而且你可以不用蹲著煮飯，只要把爐具鍋具都放在桌上，就可以輕鬆料理出美味的餐點。

　　以下介紹幾種常見的戶外廚房配備，提供給想要出門露營的朋友參考。

卡式爐+瓦斯罐

最常見也最方便的組合方式，就是使用卡式瓦斯爐加上卡式瓦斯罐，若是選用有防風及導熱裝置的卡式爐，更是可以克服高山火力不旺的問題。基本上這樣的火力組合，已經足夠應付一般各種料理需求。

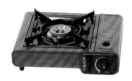

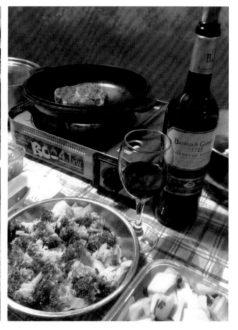

登山爐（蜘蛛爐）
+瓦斯罐

體積小的登山爐，可搭配卡式瓦斯罐或是高山瓦斯罐使用，優點就是輕巧方便，但只適合用來煮麵或湯類，承重性不佳。

料理裝備 03

焚火台+木炭或煤球

如果不用依賴瓦斯，且想要保有露營野炊的樂趣，那麼焚火台應該就很合你的胃口，搭配木炭或煤球生火，要用來烤肉、煮食、燒開水都可以，只是對火候的拿捏要比較小心。

料理裝備 04

快速爐+瓦斯桶

這一種組合往往是一些長輩喜歡的炊煮方式，快速爐搭配小瓦斯桶，火力驚人，很有辦桌的味道，要煮什麼都沒問題。但並不建議新手露友效法，因為收納及重量也跟火力一樣，讓人嘆為觀止啊！

直上頂級裝備，才不會花冤枉錢？

　　新手在想要踏入露營活動的時候，也許常聽見這樣一句話：「直上頂級裝備，才不會花冤枉錢！」

　　聽起來沒錯，這是老鳥的經驗談，但卻讓我想起一個很多人都曾主演過的故事。父親怕孩子在職場沉浮打滾，所以早早安排了孩子未來的出路，然後說：「相信我，我是為你好。」孩子拒絕了，還是靠自己在職場中奮鬥，到後來體認了父母的硬道理，過來人的經驗終究有其根據。只是孩子沒後悔，開心的跟父母說：「努力過一回，才知道自己的不足和現實的真相，更了解什麼才是對的方向！」

配備的進化升級，也是樂趣之一

　　對露友們來說也是一樣，很多人都是從大賣場的帳篷開始，一路露來也許睡得不舒服、下雨沒得躲，隨著經驗多了，邊露邊學習前輩們的經驗、和自己做功課，才慢慢更換成自己需要的裝備，才漸漸變成一個也能夠與新手分享的露友。這樣擁有滿滿又苦又樂的露營回憶的老鳥，又怎會一開口就告訴新手說：「直上頂級裝備，才不會浪費錢？」因為那從無到有、

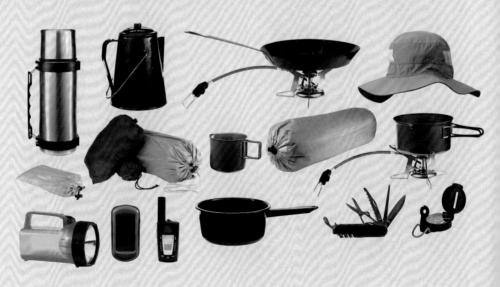

從簡陋到完備的過程，才是無價的珍寶，是比任何高檔品牌裝備，更值得拿出來反覆咀嚼的滋味。

當然，一分錢一分貨的確有其道理，好的裝備相對地也可以提供更為舒適和便利的露營生活。只是針對新手來說，動輒就要幾十張小朋友的單一裝備，確實會讓新手們望之卻步，彷彿露營也是一條會傾家蕩產的不歸路。所以我們建議新手露友量力而為，如果條件許可，一次購足所需的頂級裝備當然令人欣喜，但就是少了那麼一點「進化升級」的樂趣；若是能力普通，則是按部就班、依序前進，先思考什麼是「需要」的裝備，等到有能力後，再來添購「想要」的裝備。

裝備關鍵在於C/P值

裝備的購買也不單完全是以品牌或價格為考量，關鍵在於C/P值，或許一頂普通的帳篷要價6,000元，但可以使用近5年的時間；一頂頂級的帳篷或許要價20,000元，但使用年限或許可以拉長到6～7年，那麼自己就可以去評估到底該如何入手。

這樣的舉例可能失真（如使用年限因人而異），但仍可提供為一個思考的方向，所有決定並沒有好或不好，只要自己認為買得合理、用得開心也好順手，那就是符合自己的好裝備。

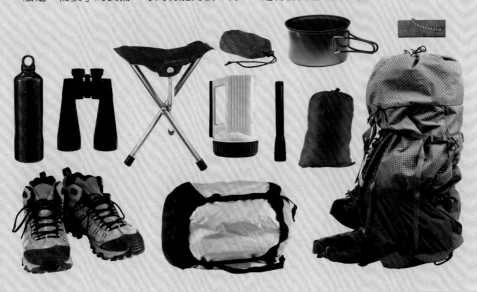

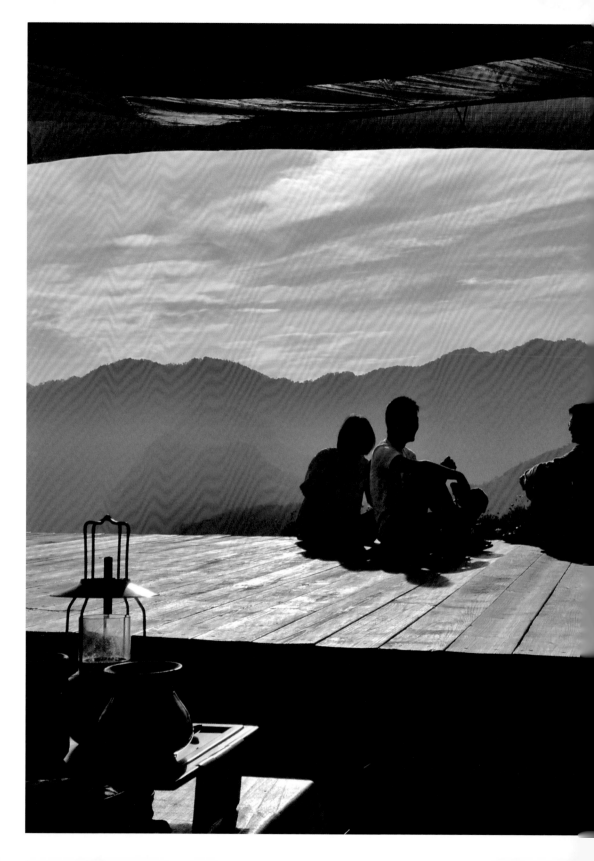

PART.03

GO!
出發露營去

準備好裝備、預訂好營地，
最重要的是，將迎向大自然的心情準備好，
一起奔向山林海景的懷抱吧！

抵達營地，如何搭好屬於自己的假日小屋呢？
露營時可以吃什麼？野炊很難嗎？
除了賞景之外，還有什麼活動可以玩？

在本章中，將一一介紹，
希望幫助想進入露營世界的新手們，
對露營有些基本的認識，
看完後，相信就能理解為何我會深深愛上露營！

露營好好玩！

少了電視、電腦，露營會不會很無聊呢？漫漫午後，我們該做些什麼？
其實，露營能玩的事比你想像得多，一起試試吧！

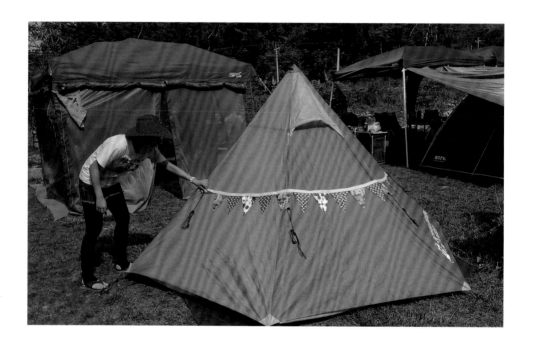

沒有電視和電腦的露營區，會不會很無趣？

這樣的問題對於許多露營的新手們來說，可能是一個好問題，搭完了帳篷後的下午，漫長的時間到底該怎樣打發，變成了一個傷腦筋的問題。但相信這個問題並不會困擾你太久，因為有太多事情需要你的參與。

像是帶著小孩去營區散步，看看戶外的草木和生態，也看看別人的露營方式，從中學習不同的經驗；也許跟孩子們在不干擾其他人的空間玩玩球、騎騎車；或是悠閒地看看書、什麼都不做，單純享受放空的樂趣。

等到夜晚來臨，準備戶外的晚餐也是一種獨特的滋味，不管豐不豐盛，全家人共

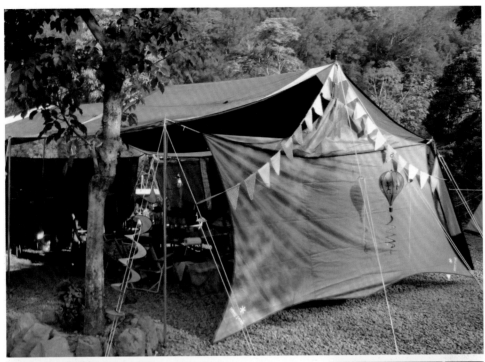

同參與做晚餐的過程，就是最佳的互動。用完餐之後，可以和家人聊聊天、陪孩子玩玩桌遊等，有非常多的事情可以做。

放下3C產品，走向大自然

或許有人會把投影機和大螢幕帶出來播放蚊子電影院，或是把手機或3C產品丟給孩子玩，這的確是一個省事的辦法，但卻不見得是最理想的方式。畢竟出來露營就是希望讓孩子們能夠接觸大自然的環境與生活，那就不妨多花點時間，由父母領孩子去體驗與家中不同的氣氛。

我們可以走到帳外看星星，向月亮說聲晚安後，再鑽回帳篷聽著貓頭鷹的咕咕聲睡去，你期待的也許就是這般的自然和純淨。

搭自己的假日小屋

露營就是在大自然裡快速搭建一座自己的渡假小屋，
是體驗豐富露營生活的第一步！

在確定好自己的營位後，那就開始來「起厝」吧！你的假日小屋，將是這幾天活動的重要基地。小屋越穩固，活動的那幾天越是無後顧之憂！

首先，請先搭設你的客廳帳或是天幕帳，因為不論在晴雨的天氣狀況下，先搭設一個可以躲陽光和避雨的活動空間是非常重要的，因為你可以先打理好主要的活動空間，等到陽光較弱或是雨勢停歇之時再來搭帳篷。

在搭設客廳帳或天幕帳時，除了考慮到景色的方向外，也可以評估與洗手台和電源插座的距離，讓實際使用上可以更方便順手。

\ 搭營順序 /

Step 01
客廳帳或天幕帳

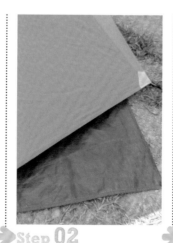

Step 02
鋪設地布

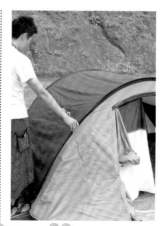

Step 03
搭設帳蓬

如何打營釘？

大自然的天氣變化總是難以預測，所以在確定好營帳的位置後，一定要將該釘的營釘釘牢，該拉的營繩也不能少，因為萬一有突來的狂風暴雨，沒有加以固定的營帳就會變成風箏，一去不復返。

營釘在下釘時，記得與營帳反方向採約40～60度角敲入地面，在地面留下方便拔取的長度即可，如此才可提供足夠的支撐力，一來可以拉撐營帳，再者可以提供保護。朱雀大曾在專文中分析及研究下釘的角度，會獲得國內外皆會採用45度至60度來下營釘以搭配營繩的結論，是根據多年來的使用者經驗累積而成的實務做法，因此可提供給新手們一個參考的答案。

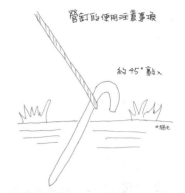

營釘的使用注意事項

約45°敲入

反方向45度角下釘。

如何拉營繩？

至於營繩，建議使用直徑5mm以上的粗度，在強度上較為令人安心，與營釘拉撐的角度，也建議在45度左右，可以提供足夠的拉力，也避免過度外張影響到進入的安全性。另外，在夜間被營繩絆倒的狀況時有所見，可以考慮在營繩上加裝一些發光裝置如青蛙燈或鈕扣燈，或是使用較醒目的配件來提醒營繩的位置，以避免不必要的危險。

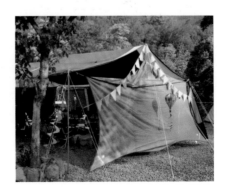

如何鋪地布？

帳篷的搭設，是先將地布放在適當的位置，一般是在客廳帳的前後方，需視場地條件安排，或者也可以考慮將帳篷與客廳帳相連，變成一房一廳的空間。地布的作用是隔絕地面與帳篷底部的直接接觸，當然也有防水的效果。不過，許多朋友會忘記將突出帳篷的地布反折到帳篷底下，有可能會讓雨露水沿著地布往內流到帳篷底下，造成潮濕。因此要記得，地布不能突出帳外，以免造成另類的積水災情。

TIPS
如何更有效減少反潮現象？

另外，之前有提到反潮是受到人體呼氣遇冷而凝結成水珠的狀況，搭營時若有將外帳與內帳做好拉撐、避免貼合的動作，一樣可以有效減少滲雨及反潮的狀況。

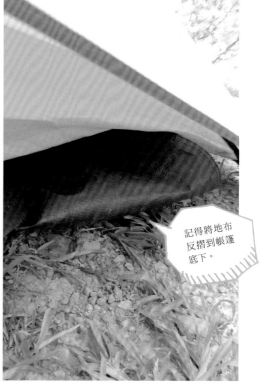

記得將地布反摺到帳篷底下。

搭設客廳帳

　　不論是四腳式或全圍式的客廳帳，由於受風面積大，所以怕風不怕雨，特別是碰到突來的強怪風時，造成骨架折損的意外時有所聞。要避免這樣的狀況，在搭設時一定要記得於四腳立柱處紮實下釘，另外，頂布四角的營繩也要記得拉出下釘，以增加客廳帳的穩定性。四腳式和全圍式客廳帳的搭營順序差不多，下面以四腳式客廳帳為範本。

＼ 四腳式客廳帳 ／ 搭營順序

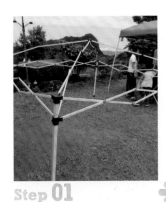

Step 01
骨架拉開固定。

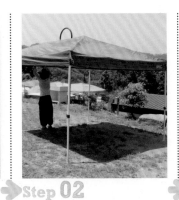

Step 02
裝上頂布。

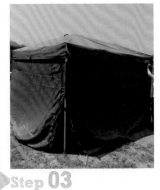

Step 03
裝上四邊圍布。

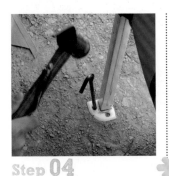

Step 04
四腳完整拉開後固定下釘。

Step 05
頂布四角營繩拉開下釘。

搭設天幕帳

天幕帳的搭設是仰賴天幕與營柱及營繩的結合，所產生的支撐效果，進而達到遮陽蔽雨的效果。基本型的天幕帳搭設，就如我以下寫的步驟，不過要提醒的是，我說的都是基本原則，一切還是要看現場的環境來做最適當的調整，當然不同的天幕搭設法，也會有不同的應對措施，與客廳帳相比，天幕帳更是一門大學問，建議

有興趣的朋友可以尋找相關資料來研究（例如朱雀的鳥窩＆老蟑的露客地圖）。此外，客廳帳有固定的搭法，而天幕會有不同的應用法，搭法也會不同。一張天幕可以變化許多搭法，最少可以只用一根營柱，有人甚至可以將兩張大天幕連在一起！露營時，不妨多觀察與多和露友交流聊天，會有很多收穫。

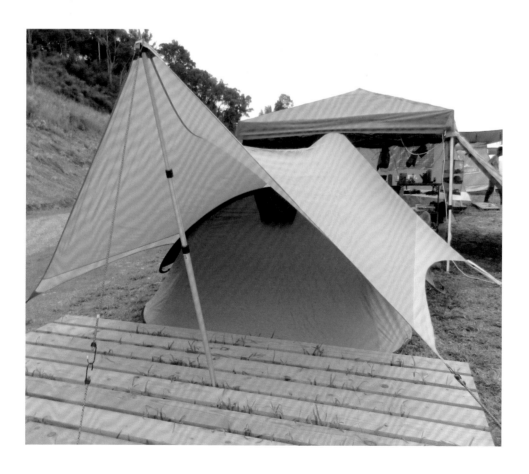

天幕帳
搭營順序

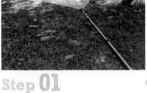

Step 01

在做基本型搭設時，建議先將天幕平放於地面。

Step 02

將營柱穿過天幕的銅孔後，再以兩條營繩打結套上。

Step 03

營柱與兩根營釘呈90度搭設為直角三角形，邊長至少60公分以上。

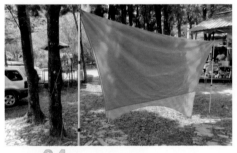

Step 04

營釘先釘入後，再將營柱撐起。

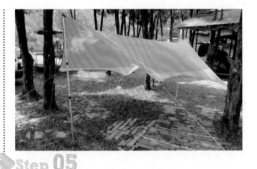

Step 05

調整適當高度後，用營繩上的調節片將營繩拉緊，其他營柱的施做方式亦同。

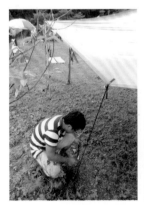

Step 06

天幕一定要拉水線，以利下雨時將雨水沿水線排下，避免在天幕上方造成積水。

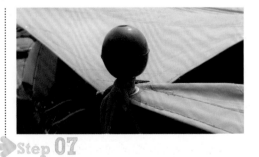

Step 07

露友也可以考慮在營柱頂端加一個防雷帽或營柱球，除了可以增加營繩在營柱上的穩定度外，也可以避免雨天被雷擊的可能性。

搭營技巧 03 搭設帳篷

　　帳篷的種類很多，例如有蒙古包、穿骨式、快速拋開帳等等，我用過好幾種，其實各種品牌或款式各有所好，只要自己用的順手就好，而我最近比較常用的是快速拋開帳。

＼ 快速拋開帳 搭營順序 ／

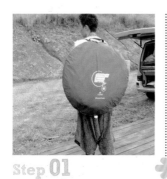

Step 01
這是收納好的帳篷裝備。

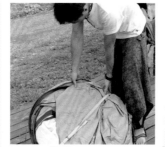

Step 02
將裝備從袋中取出。

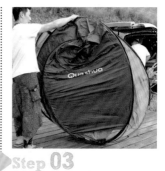

Step 03
取出、扭一下展開。

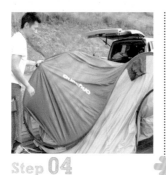

Step 04
鋪平、展開。

Step 05
整理好帳篷。

Step 06
釘好營釘、固定帳篷。

拔營收帳，快樂返家去！

搭營是大工程，拔營也是一樣，不過順序剛好與搭營相反，要先收帳篷，再收客廳帳，因為客廳帳一樣可以在陽光下或

是雨中提供一塊較為舒適的收帳空間。另外，有幾個部分要提醒自己有沒做到：

◎營釘需全部拔起：因為遺留的營釘有可能會造成之後入場車輛輪胎的破損。

◎恢復營地的原貌：不殘留任何垃圾，帶走的只有相機裡的風景。

◎做好垃圾分類及廚餘回收：讓營地主人可以更方便維持營地環境品質。

如果不幸拔營時碰上下雨，潮溼的裝備建議直接裝入大黑垃圾袋中帶回家再處理，加速收拾時間，減少淋雨的機會。

拔營順序

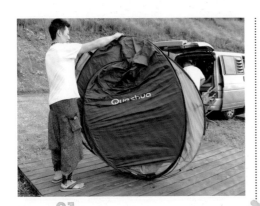

Step 01
先收帳篷。

Step 02
再收客廳帳或天幕帳。

遇到烈日、下雨、強風等天候，該怎麼辦？

出門在外，一切都要看老天爺的臉色，所以碰到不同天候狀況時，千萬不要只是躲在客廳帳裡，要盡快做出相對應的處理方式，來確保裝備和個人的安全。以下是當遇到如烈日、下雨、強風等天氣狀況時，我建議的處理方式，大家不妨可以參考一下。

◎烈日

如果露營時碰到烈日，除了要多補充水分、防止中暑外，也要將客廳帳的邊布適度放下來遮陽。倘若是頂布沒有銀膠的客廳帳，則可以考慮另外在上方再鋪設一塊遮陽布處理；天幕帳則是可以因應陽光的方向，來調整搭設方式，變化的可能性很高。

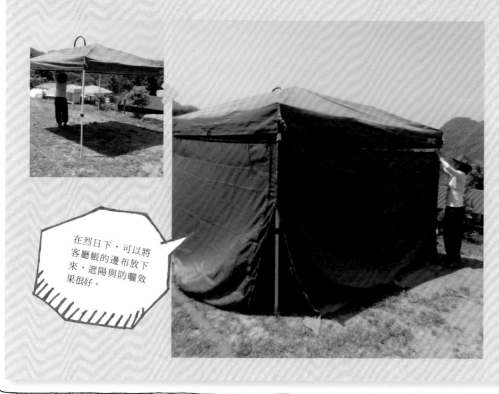

在烈日下，可以將客廳帳的邊布放下來，遮陽與防曬效果很好。

對於高山營地來說，防雷帽是個很不錯的裝備！

◎下雨

現在的裝備防雨效果都有一定強度，所以碰上下雨並不用特別擔心漏雨的問題，除非是裝備使用年限已到、且呈現老化現象，就另當別論。若是真的碰上漏水，一樣可以將天幕覆蓋於客廳帳頂布及帳篷上方，多做一層防護，都可以有效減少漏雨的狀況。需要擔心的是萬一場地不平，碰到瞬間暴雨，會有地面積水的狀況，這時就可能需要挖幾條排水溝將積水排出。建議在車上可以放一雙雨鞋及小圓鏟以備不時之需。

而夏季的午後陣雨多會伴隨閃電，台灣的營區又不少位處高山，因此基本的防雷措施也可以提供防護，許多朋友會在營柱上方加裝一個塑膠材質的防雷帽，就是一個不錯的選擇。

◎強風

露營最怕的激烈天氣變化應該算是強風了，因為突如其來的強怪風，會把沒有固定的帳篷或客廳帳吹跑，固定好的也可能會發生骨架受損的狀況。

因此在搭營時，千萬記得把該釘的營釘都釘好、該拉的營繩也不能免，紮營動作要確實。萬一真的發生強風時，客廳帳可以將高度降到最低、以減少風阻，天幕帳則是需要把營柱加強固定。或是直接移開營柱，直接將天幕固定於地面，才可以減少強風吹襲造成的損壞。

今天我是野外大主廚！

將廚房與餐桌搬到青山綠水中，在最舒適自在的氛圍裡，
與家人享用美食美景，真是人生一大樂事！

在基本裝備都有的狀況下，戶外炊事已經不再是一種麻煩事，反而變成一種樂趣，因為平常你可能都是面對著廚房的牆面煮東西，但來到營區，你可以一邊看著夕陽西下，一邊煮著晚餐，心情隨著景色而更加美麗，餐點自然跟著美味了起來。以下列舉一些我們在露營時的常見料理與烹調方式。

水餃、稀飯、泡麵

長久以來，大家都以為露營只能吃泡麵，但其實不然，泡麵一樣可以吃，只是變成了最方便處理的餐點之一，其他像是隨意煮個湯麵、燙個水餃或是煮個稀飯，都是簡單上手的輕鬆料理。因為比較不花時間，建議可以當作第一天搭營前的午餐或第二天撤營前的午餐。至於煮法，各家手法和口味不同，就請自由發揮吧！

火鍋

暖暖
圍爐去

晚餐的選擇就可以比較豐富而多元，
如果怕麻煩，可以準備一個鍋子，然後放
入各種喜歡的湯頭和想吃的食材，像是普
通火鍋、泡菜鍋、薑母鴨、羊肉爐或麻辣
鍋等，一鍋到底不但飽足而且方便又簡
單。但吃鍋有個風險，就是會一不小心就
吃太多、或是準備太多導致吃不完。其實
該有一個觀念，吃八分飽就好，一來不會
撐得要命，再者也不會浪費食物、製造過
多的廚餘。

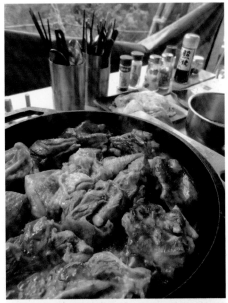

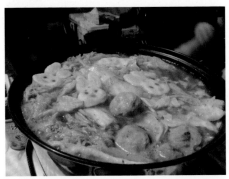

邊吃邊煮

鐵板料理

如果想要慢慢吃、慢慢聊，則是可以
考慮使用鐵板（或是荷蘭鍋鍋蓋、平底鍋
等也可）來煎炒各種料理。不管是牛排、
魚排、雞肉料理或是蔬菜，只要充分發揮
「鐵板燒」的概念，什麼食材都可以是美
味的露營料理。建議可以先準備一些白
飯，免得這些菜色太過美味而無飯可吃。

焚火台烤肉

對日本人來說，露營就是要烤肉才
有感覺。台灣當然也可以，只是先決條件
是，必須使用離地型的烤肉架或是焚火
台，才不會把營地主人辛苦栽植的草地給
燒壞。目前大家常用的烤肉裝備都以焚火
台為主，不但可以當做烤肉架使用，還可
以加入木材生火取暖。等到剩下一些餘火
時，再將生地瓜直接丟進炭火中，稍待一
段時間取出，剝去焦黑表皮後，就是美味
的烤地瓜。

個人套餐

中式套餐、義大利麵

若是喜歡下廚的媽媽們，也可以在營
地準備各種菜色，然後人手一個餐盤一一
打菜。不論是中式的套餐、或是西式的義
大利麵加生菜沙拉，每個人的份量都別超
過太多，可以吃得健康且均衡。雖然處理
步驟較多且繁複，但獲得的滿足感和幸福
感也跟著加倍。

進階料理 荷蘭鍋料理

若要進階嘗試露營的菜色，則是可以考慮入手鑄鐵鍋（荷蘭鍋）。優點是一鍋在手，煎煮炒炸燜烤，甚至做麵包、甜點都可以。缺點是鑄鐵鍋的重量很重，體積也不小，攜帶較為不易。

網路上的荷蘭鍋料理方式及菜單有很多，有興趣的朋友可以自行去尋找適合自己的菜色及烹調方式，但需注意的是，鐵鍋怕酸，不可以加入醋或蕃茄等調味料或食材烹煮，以免造成鍋體的損壞。

貓毛小叮嚀

多點注意，露營更安全！

露營是很安全的戶外活動，但還是有一些因為不小心而會發生的意外狀況，其中最重要的就是對明火的防範！

一般露營活動的明火大多是卡式爐和焚火台，因為火源目標大，大家都會小心翼翼。但特別需要小心的是瓦斯燈或煤油燈等明火，千萬不能夠帶進帳篷裡使用，曾經有新手露友將瓦斯燈帶進帳內照明，一不小心翻倒，點燃充氣床造成氣爆，因而使得全家大小遭受灼傷，還叫救護車急送醫院處理，因此千萬不可不謹慎。

還有，營釘和營繩因為外拉，在夜間若是沒有加上警示標誌，也極可能造成絆倒等意外，建議在搭設要多留心。

最後有一點是大家可能會疏忽的問題，那就是得注意營位的坡度問題，如果只能在有坡度起伏的營位上搭營，記得在搭完帳篷時先衡量哪處地勢較高再來安排睡墊和枕頭的方向，萬一不小心睡成頭下腳上的狀態，可是會影響到睡眠和身體狀況的喔！

露營DIY樂趣多！

去露營，除了能徜徉在大自然裡，將壓力徹底釋放之外，
還有許多手工小玩意可以一起動手做，體驗DIY的趣味！

　　當你架設完舒適的帳篷，準備好美味的餐點，除了觀賞大自然的美景之外，你也可以來做一點手工的小玩意，享受DIY的樂趣。

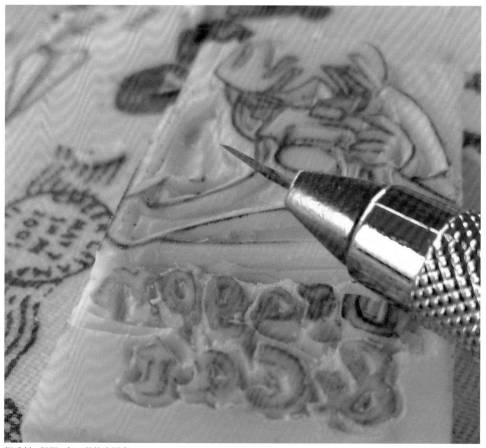

親手刻一個獨一無二的橡皮圖章。

木製餐具DIY

「無具野炊」和「木製餐具DIY」的概念，是請教露友莉莉夫子&林家蔡園家後的心得。無具野炊來自於回歸自然的想法，兩家男主人景仁兄和BO爸都喜歡爬山，也對野外生活有一份敬仰，雖然現在的RV露營不但舒適，且各種裝備都相當方便入手，但閒暇有空時他們仍會挑戰自己手做木餐具，為露營生活增添一些野趣。

我問：「那要用什麼刻？」

BO爸說：「用心刻。」

聽起來很搞笑，但其實還真的是實話，翻開BO爸的工具包，琳瑯滿目的機絲應有盡有，有美工刀、山刀、雕刻刀、刻字器等等，只要尋得適合的木材，手邊的各種道具不分專不專業，通通可以派上用場。BO爸說，鄉下的五金百貨就是我們的好朋友，各種工具都有！

景仁兄則說，建議木材最好不要撿太軟的，因為在施作後容易斷裂和變形，而且木頭的種類也要挑選，有些木頭帶有毒性，不適合拿來當作餐具使用。像我們在某次露營DIY時，挑選的是硬度足夠的梢楠木，在施作上就會比較穩定和安全。

TIPS

木餐具小提醒

雖然有上保護漆，但這樣的手作餐具建議還是視為消耗品對待較佳，使用完清洗後也要保持乾燥，以延長使用壽命。

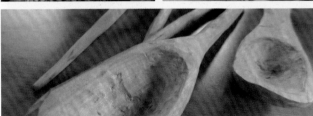

各種工具

個性橡皮章DIY

一樣是DIY，比起拿一根木頭慢慢刻成餐具的粗獷豪邁，做一個專屬於自己的個性橡皮印章，就顯得細膩且秀氣許多，但並非女性限定，因為只要有耐心，不管男女老少都適宜。

橡皮印章DIY的心得，則是請教林家蔡園的巧手BO媽，只要準備基本的橡皮、筆刀和描圖紙，要刻一個橡皮章其實非常容易。BO媽說，最困難的部分是畫圖，如果有畫圖的天分，想刻什麼就自己畫在白紙上，再用描圖紙轉印到橡皮上，就可以開始動手刻。

那如果不會畫畫呢？那就上網找喜歡的圖片列印下來，一樣轉印到橡皮上就可以刻了。差別是原創，畢竟自己畫的就是有一分獨特感。

圖案轉印到橡皮上後，就可以依線條採陽刻（凸）或陰刻（凹）的方式來處理不同區塊。至於細部刻法的注意事項，建議用筆刀採斜切方式，切除不需要的部分，整體輪廓都已經清晰後，再用美工刀切除大範圍的外圍部分。刻完後，也可以沾取印泥先試蓋，再邊看圖片邊修改，讓整體線條更完整。

橡皮印章
Step by Step

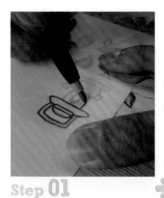

Step 01

選好圖案,先用鉛筆描在描圖紙
上面。

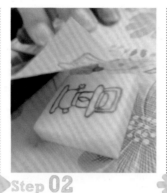

Step 02

再把圖案轉印在橡皮上。

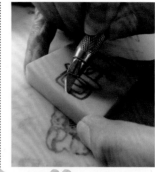

Step 03

用筆刀進行輪廓切除,再用美工
刀切除大範圍的多餘部分。

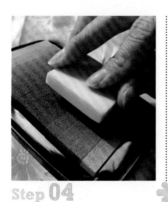

Step 04

刻完後輕輕沾上印台,一手壓在
紙上蓋印。

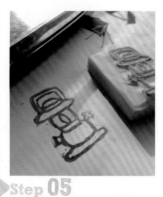

Step 05

一個可愛的橡皮圖章就完成囉!

TIPS

橡皮章樂趣多!

　　橡皮章的應用方式
還有很多,包括套色的
變化等等,有興趣的朋
友可以搜尋相關資訊。

各種成果
展示!

用孩子的眼睛看世界

大自然的顏色豐富、四季的流轉變化性大，是讓孩子感受美的最佳場域，
將相機交給孩子，相信他會讓你驚喜萬分！

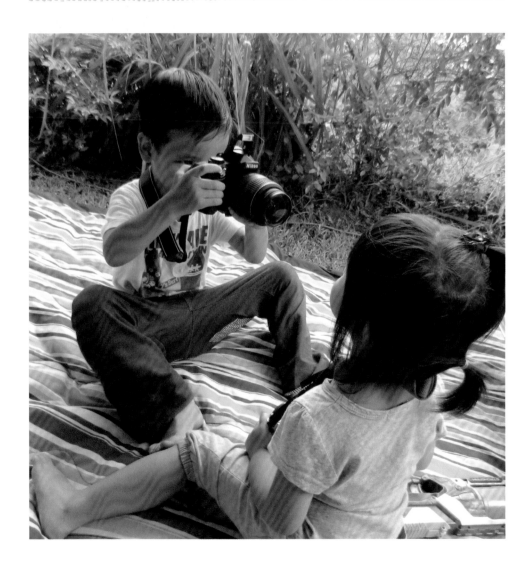

我們喜歡拍下大自然的風景和生態，所以每次出門露營都很忙碌，不時地在營地裡尋找令人驚喜的畫面，相信和我們一樣的父母親也不少，既要享受自己拍照的樂趣、又要陪伴孩子一起體驗露營生活，最好的辦法就是另外準備一個隨身小相機交給孩子，讓孩子跟著你一起去發現這個世界的美麗。

從攝影，培養孩子的感受性

透過孩子的高度和角度，我們總會驚訝於他們的創意與細心，或許是一些微不足道的角落，總能反映出孩子的思考與興趣所在，當爸媽的也更能從過程中去引導孩子認識自然、尊重生命。或許拍著拍著，某一天你就可以幫孩子出本攝影集作品了呢！

建議給孩子準備的是簡單的或備用的傻瓜數位相機，只要輕鬆一按就可以快速對焦和拍照。當然不要害怕或責備孩子弄壞，因為那是他學會技能的一種過程。之前有提到少讓孩子使用3C商品，或許數位相機是一個獨特的例外，因為它將更豐富家庭的精彩。

發現自然的顏色！

在城市裡，我們的四季只有氣溫的變化，
而在自然裡，春夏秋冬成了變幻莫測的調色盤，一幕一幕都讓人驚豔！

我們都說露營很忙，不但手要忙搭營和玩活動，嘴巴忙聊天和吃東西，其實眼睛可也沒輕鬆到哪裡去！因為打從上車開始到隔天回到家，路上的風景，特別是山上的花草樹木和生態，在不同的季節裡都會給予你不同的驚喜。

好比說，春天時我們總會上山看盛開的櫻花、夏天會尋找螢火蟲的閃亮尾巴及開滿枝頭的白色桐花、秋天我們迷戀滿山的楓紅、冬天則期待泡個暖暖的溫泉及欣賞山林蕭瑟的面孔，就這樣一年又一年，每年都有不同的新感動。

在營地的一天當中，也有讓人期待的風景，像是朝日東升、雨後雲海、黃昏夕陽、滿天星辰，每一個不同的時間點，在山上都會渲染成不同的溫度和顏色，就儘管拿起相機，把這些風景拍進相機裡；睜大眼睛，把這些美好留在回憶裡。

四季的流轉、時序的變化，
是大自然最美的禮物！

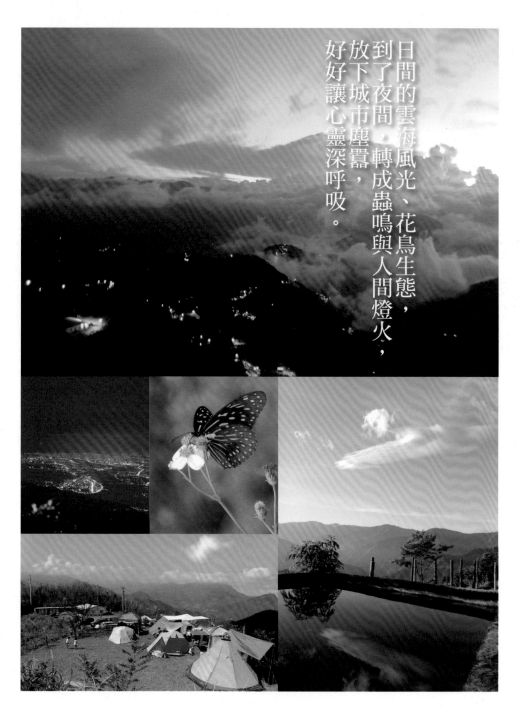

日間的雲海風光、花鳥生態，
到了夜間，轉成蟲鳴與人間燈火，
放下城市塵囂，
好好讓心靈深呼吸。

PART.04
選擇適合自己的營地

收集了許多露營資訊，
下定了出發的決心，
那麼，該選擇哪一個營區呢？
哪個營區會符合你對露營的想像與需求？

本章中，整理出選擇營區的要點，
讓你從自己的需求出發，做綜合性考量，
也以我的露營經驗為基礎，
分享20個露營地的資訊，提供給你做參考。

選擇營地的4大要點

很多露營新手看見全省各地的露營區，總覺得霧煞煞，
該怎麼選擇，才能讓第一次的露營經驗美好而深刻呢？

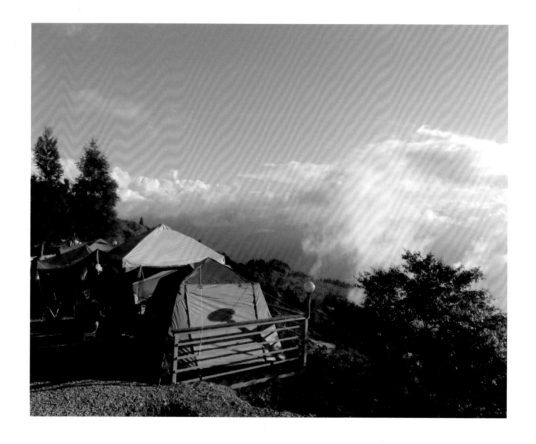

　　營地是影響露營品質最重要的因素之一。好的露營場地除了要有優良的地理位置和宜人的景致之外，露營場地的設備配置，以及經營者的服務態度都是我們決定露營場地的時候，需要去考量的因素。

　　那麼，究竟一個露營新手要怎麼選擇合適的營地呢？以下是我整理出來的4大要點，提供給想露營的你參考！

選擇要點 01

營地地面

習慣出外露營的朋友對露營地面的選擇各有偏好，當然各種地面的特性和問題也大不相同，如果還是露營的新手，可以把以下的分析作為參考，露久了就會找到適合各種地面的搭營應對方式。

碎石型地面

這類的地面，又可以分為一般的碎石地、和海邊特有的貝殼沙地，優點是排水性佳，即便下雨也比較不會積水，也不太會有土石流的問題。另外，在釘營地的時候需要稍微費點心思，貝殼沙地可以釘深且牢固，但碎石地就會比較不好釘、且也怕釘不緊，建議使用大黑釘。

碎石地面的缺點就是一定要準備睡墊，否則晚上睡覺時會像是睡在碎石上痛苦難耐，隔天起來肯定腰酸背痛。再者還有一個問題，就是萬一有人半夜起來上廁所，除了唰唰唰的拉鍊聲外，石地上的腳步聲也是異常大聲，多少對睡眠會造成一點點的影響，不過考量到清潔性與排水性，我個人還是比較偏愛這種地面。

排水性佳的碎石營地。

草地型地面是最常見的營區地面。

草地型地面

　　最常見的露營區地面就是草地，除了刻意鋪設的草皮外，一般都是將野草除短後就可直接露營。草地的最大優點就是地面較軟，就算沒有充氣睡墊也不致於太過難睡，而且在釘營釘的時候比較不費力。再者就是適合各種大小的帳篷和客廳帳，若是有心，還可以來個變型大組合（客廳帳+帳篷+天幕帳），可以有多樣化的空間搭設的好處（前提是主人同意給予適當的空間）。

　　但是草地的缺點，是在雨天的時候就會變成一種要命的問題，如果草地還算茂盛，那麼問題就是容易積水，尤其是從帳蓬一走出來，就踏進水中的感覺真的不太好；如果草地稀稀落落，那麼問題就會更麻煩，代表沒有草根抓覆的泥土就會在大雨下變成土石流，所有人變成泥巴腳不說，帳篷的清理更會傷腦筋。

　　在草地型營地露營時，除了祈禱不要碰到下雨的天氣外，我們也發現許多營地也花費心思來處理草地的問題，例如使用多層次的工法，將地面先鋪設碎石後再種植草皮的混合性地面，就可以有效地解決積水和泥濘的問題。

塑膠棧板　　　　　　　　　　　木頭棧板

棧板型地面

比較有規模的營區，大多會規劃棧板給露營客搭帳使用，一來可以明確規劃營地數量和邊界，再者就是可以避免潮濕和髒汙，對於排水性和舒適度來說，都是不錯的選擇。

只不過現在的帳篷是越做越好、也越做越大，一般300X300公分的棧板，已經不太符合大部分帳篷的尺寸，帳篷一搭還會掉出幾個角，於是有人索性就搭旁邊草地上，然後將客廳帳搭在棧板上方，讓客廳中有木質棧板可以踩，也是一種不錯的變通法。

水泥地面或柏油地面

這類地面排水性就要看地勢高度，萬一不幸搭在低窪區，積水是不會消退的，帳篷就會像是放在游泳池裡面。另一個比較不便的地方，是無法使用營釘（總不能把水泥釘壞吧），所以避免強風的處理方式，就只剩下在帳篷裡擺重物（人？），或者就把營繩綁樹上或車子的輪胎（保險桿）上來應對。

以上說的都是基本的應對方法，不過當個露友，還是要有隨機應變的能力，也就是看到營地，就可以判斷用什麼樣的方式來紮營，才可以舒適地度過在外露營的美好假期。

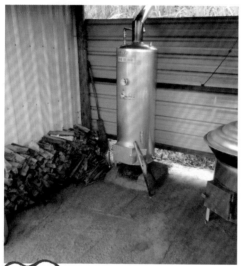

柴燒型熱水器。

選擇要點 02 營地的衛浴規劃

衛浴的乾淨和舒適程度，應該是所有女性朋友最在意的問題，目前大多數的露營區在整建衛浴時，都會考量到大多數露友們的需求，規劃足夠的設備讓露友們使用，包括小孩子較適合使用的坐式馬桶、及女性露友較喜歡的蹲式馬桶（考量個人衛生問題）等。

熱水淋浴的部分，則分為使用電熱型、瓦斯型及柴燒型熱水器幾種，只要錯開熱水淋浴的使用時間，在熱水的供應上都不成問題。

有些營地則是會另外在浴室中提供水瓢和水桶，方便調節水溫使用。更有用心的主人會另外規劃大空間的淋浴間，方便親子可以一起洗澡，或是規劃乾濕分離的空間，讓露營洗澡可以更舒適且享受。

選擇要點 03 營區的車程

若是規劃兩天一夜的露營活動，建議以車程不超過兩個小時的營地為佳，一來可以減少移動的距離，再來也可以相對地獲得更多在營地活動的時間。以台北居住的朋友為例，若是早上8點起床、將裝備搬上車，準備好後10點出發，開車2小時到

達營地（桃、竹、苗），中午12點先用午餐後，搭營1小時，真正可以好好休息坐下來，享受露營的悠閒氣氛時，已經接近下午2點。接著沒多久就要用餐、洗澡、睡覺，隔天早上吃完早餐又要開始拔營，再開2小時回家（沒塞車的話），基本上在營地的時間真的不長。

若是可以安排三天兩夜以上的假期，那麼就可以考慮較遠的營地（中、彰、投），比方說，今天我決定去A營地露個三天兩夜，也許第一天下午2點到達營地，認真地搭好客廳帳、帳篷、桌椅擺設、睡墊和一堆有的沒的東西後，晚上當然可以好好享受美食，隔天還可以到附近走走看看，然後再享受另一個愉快的夜晚，直到第三天早上吃完早餐，再來慢慢收裝備。

即使是長天數的假期，除非有路程上的考量，否則建議不要一直更換搭營點，因為每搬一次家，就是得重複收起來又打開的步驟。雖然露營真的很有趣，但是老是在搭搭拆拆，還是會覺得「郎先先」啊！

TIPS
颱風或豪雨期，請不要上山！

露營區大多都是在山區，因此規劃地點時，也要一併考量山區道路的穩定性和安全性。倘若遇到颱風豪雨剛肆虐過的時候，建議不要急著上山，一來山區道路多少會有些災情發生，再者，營地主人也需要時間恢復環境。在環境與路況都正常之後再前往，對主人及露友來說，都會比較放心且有保障。

營區的其他服務（用餐、體驗、採果／花／菜）

除了基本的提供搭營場地外，有些營地還有一些特別的服務或活動可以參加體驗，像是不少原住民經營的營地會有風味料理，只要提早訂餐，就可以在營地裡品嚐道地的風味美食；另外，像五峰鄉的營地幾乎都有搗麻糬的體驗活動，不但可以親自動手搗，搗好的麻糬也是一大美味；其他本業有經營農產的營區，則可能會有採果或採菜的額外福利，都是露友們在出發前可以仔細做功課了解的部分。

露營+民宿，三代同遊不是夢！

坦白說，台灣的露營風氣，仍落後歐美日等國家一段不小的距離，從「專業的露營場地」這個項目就可以看出一些端倪。

台灣有專業的露營場地嗎？怎樣才叫做專業？講到這裡，可能很多露營的老前輩們都有各自的意見，當然，除了考慮場地環境、設備等硬體外，軟體的評估也是相當重要。但這次我想單純從「是否專門經營露營區」，來帶出一個很有趣的現實狀況。

台灣的專業純露營區，好像比「不純」的露營區來得少？這裡說的不純，指的是除了露營區外，還有民宿可以住的那一種營區。而這種民宿或咖啡廳附帶露營區的方式，恰恰是台灣露營的有趣現象！

會將露營區和民宿結合在一起的情形，不外乎兩種：

1. 原本經營露營區：但想再提供較舒適一點的空間讓客人入住，也順便提高一些經營的所得。

2. 原本只經營民宿：但有著絕佳的閒置空間，乾脆開放露營，也增加一些業外收入。不論是哪一種，都提供了三代家庭可以一起出門露營旅遊的可能性。

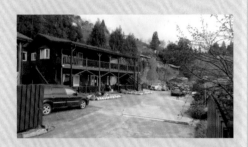

雖然現在的露營活動，已經比古早的學生時期要來得方便和舒適許多，但要年過50，或是鮮少接觸露營的長輩跟著一起睡外面，多少會產生一些適應上的困難（如隔音、睡不習慣等問題）。為了解決這樣的困擾，又能讓全家一起出遊，民宿加露營區的方式，就是相當理想的辦法。

長輩或小孩怕吵或睡不習慣，那就住在民宿的房間裡；年輕人照樣睡帳篷，還能省下住宿費。重點是，全家一樣可以在客廳帳裡，一起享受在戶外炊事、用餐及聊天的樂趣。所以，台灣的諸多露營區漸漸以民宿加露營區的方式在規劃，除了有效利用場地空間外，相對的也提供遊客更多不同的旅遊住宿選擇。

這種複合式的經營方式，讓露營變成是一種全家人的活動，也讓更多人可以接觸大自然，並且愛上與家人相處的寶貴時光。

貓毛不藏私，
營地經驗大分享

從南到北，全省有不少露營區可選擇，
不妨可參考大家的分享與經驗談，選擇一個營地，出發露營吧！

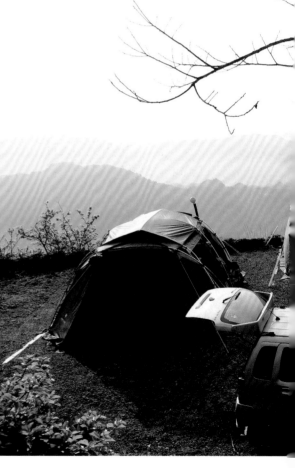

從開始露營到現在，到處南奔北跑，也露過不少露營區，累積了不少心得，以下我介紹的露營區，都是很適合新手的營區，路程不會太遠、路況也不會太差，營區裡的設備也都齊全，活動起來蠻舒服的。新手會在意的問題，在這些營區內不會有太差的狀況發生，當然老手也很適合。以下分享20個營區的露營心得，提供給想露營的你做參考。

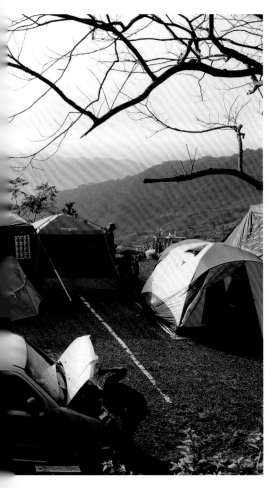

龍門露營渡假基地

占地寬廣的多功能露營區，
無論是團體露營或家庭露營都很適合。

　　龍門露營區是一處具有多功能性的團體露營園區，營區相當寬廣，除了B區及D區的汽車營位外，還有C、E、F的木板營位，甚至還有A及H區的狩獵屋住宿區，並且規劃有游泳池。

　　C、E、F的木板營位數量眾多，均圍繞一處大型的衛浴及炊事棟，也就是說這裡是很適合舉辦團體露營的場地，像是童軍或是大學宿營等活動，木板營位就真的只是放帳篷睡覺，其他主要活動區域都在寬敞的炊事棟裡面。加上整個園區腹地廣大，安排一些團康活動或是闖關遊戲肯定非常有趣！

　　至於B、D區的汽車營位，就比較適合

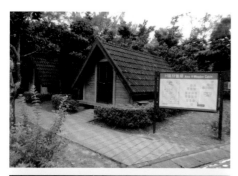

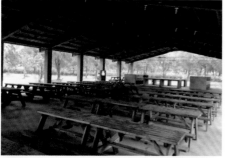

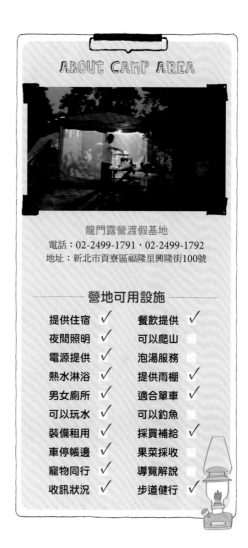

ABOUT CAMP AREA

龍門露營渡假基地
電話：02-2499-1791，02-2499-1792
地址：新北市貢寮區福隆里興隆街100號

營地可用設施

提供住宿	✓	餐飲提供	✓
夜間照明	✓	可以爬山	
電源提供	✓	泡湯服務	
熱水淋浴	✓	提供雨棚	✓
男女廁所	✓	適合單車	✓
可以玩水	✓	可以釣魚	
裝備租用	✓	採買補給	✓
車停帳邊	✓	果菜採收	
寵物同行	✓	導覽解說	
收訊狀況	✓	步道健行	✓

家庭露營，每個營位都有停車位、木棧板及野餐桌，一旁還有電源插座，但營地沒有水源，通通都得到炊事棟處理，所以在選擇營位的時候，請記得不要距離炊事棟太遠。

　　一般的露營場地大多在營位周圍就會有水源和洗手台可以使用，不過龍門露營區的設計跟日本的露營區相似，都是集中的炊事棟，裡面有為數眾多的洗手槽、流理台、野餐桌椅、插座（日本還有規劃烤肉架），方便露友們使用，甚至可當雨天時的用餐區使用。至於衛浴則分男女兩棟，內有數量不少的淋浴間，並提供吹風機可讓露友使用。

金鶯露營區

每年3、4月海芋季開始時，
我們就會到金鶯露營區去，享受優雅純白的花田景色！

金鶯露營區最有名的是一大片的海芋田，每年3～4月是花季，顏色潔白優雅的海芋，搭配花田中的白色風車，儼然營造出異國風情的花園景色。園區內還有各種主人親手栽下的花卉及植物，用自然的繽紛點綴整個營區，格外讓來到此處的人感到心曠神怡。營地的入口處也規劃紫藤花隧道餐廳，主人渼茵姐也提供有風味料理，讓想要品嚐主人好手藝的朋友可以一飽口福。

金鶯露營園地在2014年重新規劃為兩大區塊，分為上下層營地，均以碎石草地為主體，上層約可搭10車、下層則約18車。對於營區，處女座的渼茵姐有自己

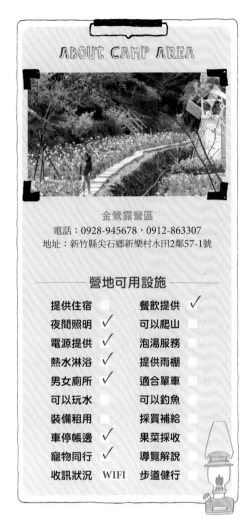

ABOUT CAMP AREA

金鶯露營區
電話：0928-945678，0912-863307
地址：新竹縣尖石鄉新樂村水田2鄰57-1號

營地可用設施

設施		設施	
提供住宿		餐飲提供	✓
夜間照明	✓	可以爬山	
電源提供	✓	泡湯服務	
熱水淋浴	✓	提供雨棚	
男女廁所	✓	適合單車	
可以玩水		可以釣魚	
裝備租用		採買補給	
車停帳邊	✓	果菜採收	
寵物同行	✓	導覽解說	
收訊狀況	WIFI	步道健行	

的堅持，像是使用多層工法處理的排水地面，就不會產生雨天積水的問題。

金鶯露營區還有一項創舉，就是幫營地的客人都加保意外險，渼茵姐說備而不用，有了保險比較安心。園區內也配有WIFI服務，只要輸入營區的電話號碼就可以輕鬆上網。整體看來，金鶯露營區真的

不大，卻有著自己的堅持和風格，也讓來此露營的朋友們可以體驗另一種悠閒渡假的氣氛。

另外，金鶯的衛浴不但乾淨舒適，還有乾濕分離的設備，就連小便斗還有綠色植物與野薑花妝點。熱水器則是使用電熱型，並加大管線，讓供應熱水穩定舒適。

怪獸森林露營區

在充滿綠意的森林裡，有怪獸陪你露營！

　　也許露營就是搭營、用餐、睡一晚，然後收帳離開的重複公式，但主人設計了一群怪獸們入住營區，增加營區的故事性，未來也會有更多的活動搭配，讓露營不單單只是公式，而是有更多對這片森林的期待和感動。

　　怪獸森林露營區從2013年5月開始經

營，目前在營區內都可以見到怪獸們的蹤跡，不過還有不少想法和創意有待時間來執行與進行，所以露友們應該慢慢地就會在這片森林裡找到更多新鮮和樂趣。

　　主人在營區的另一端也規劃有民宿區，所有與怪獸相關的創意故事和3D公仔都保存於此，露友可以散步到這邊來，聽

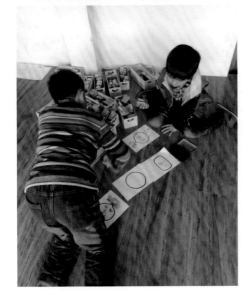

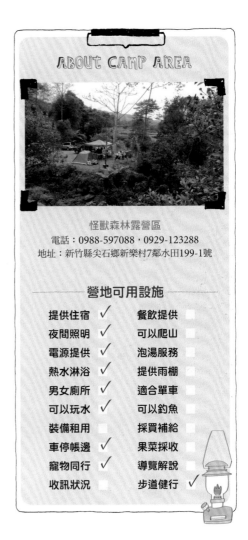

ABOUT CAMP AREA

怪獸森林露營區
電話：0988-597088，0929-123288
地址：新竹縣尖石鄉新樂村7鄰水田199-1號

營地可用設施

設施		設施	
提供住宿	✓	餐飲提供	
夜間照明	✓	可以爬山	
電源提供	✓	泡湯服務	
熱水淋浴	✓	提供雨棚	
男女廁所	✓	適合單車	
可以玩水	✓	可以釣魚	
裝備租用		採買補給	
車停帳邊	✓	果菜採收	
寵物同行	✓	導覽解說	
收訊狀況		步道健行	✓

主人說說未來的規劃，也可以蓋蓋印章請主人做人格特質的討論；民宿下方還養有小馬，主人規劃未來要讓小朋友早起牽著小馬到各區營帳送牛奶，除了讓小朋友培養服務的精神，更能有接觸動物的體驗、及早起不賴床的好習慣。

怪獸森林的露營區以怪獸命名，各有不同大小且高低錯落，就像是漫步森林中會偶遇皇后大象、可愛小怪獸、DJ章魚、外送變色龍、指揮家犀牛、常客兔子、頑皮小精靈及大熊村長般驚喜。各區多為草地營位，且備有一定數量的水槽及插座方便露友使用。

此外，露友除了可以在營區活動外，也可以到一旁的甕碧潭瀑布野溪戲水觀景，提供夏天露營的多一個踏青去處。

麥樹仁營地

開闊山景在眼前開展，夜晚滿天星斗讓人驚嘆不已，
快來享受睡在自然裡的感受吧！

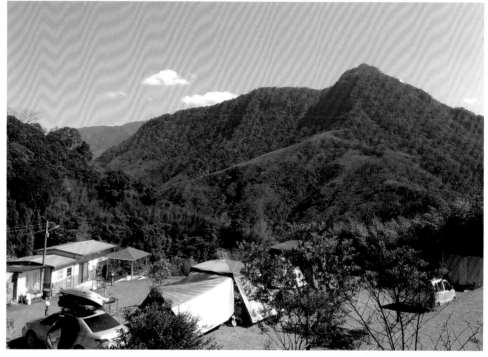

　　麥樹仁露營區的海拔不高，約莫才400多公尺，就位於尖石國中的上方山中，因為是一路陡升，所以很快地就跟市區的嘈雜說再見，看見的是山谷中的一方小天地，放眼所及皆是主人徐先生的腹地。

　　與其他尖石營地相較，這裡算是鮮少可以看到風景的營地之一，營地正前方有開闊山景，白雲點綴藍天，恰如其分地詮釋著營地的悠閒氣氛；至於夜間滿空的星斗更是不用贅述，數量及明亮程度相當驚人。

　　原本營地是徐先生用來種菜的，但種菜是看天吃飯，2013年8～9月起才整建成可以露營的場地，且鋪上漂亮的草地做為營區使用。目前營區採階梯式草皮規劃，入

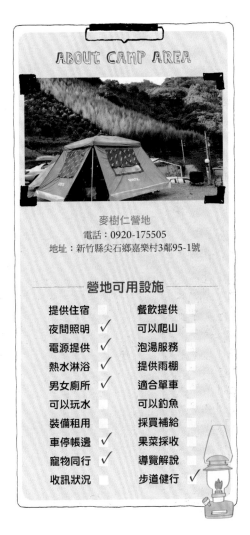

ABOUT CAMP AREA

麥樹仁營地
電話：0920-175505
地址：新竹縣尖石鄉嘉樂村3鄰95-1號

營地可用設施

提供住宿		餐飲提供	
夜間照明	✓	可以爬山	
電源提供	✓	泡湯服務	
熱水淋浴	✓	提供雨棚	
男女廁所	✓	適合單車	
可以玩水		可以釣魚	
裝備租用		採買補給	
車停帳邊	✓	果菜採收	
寵物同行	✓	導覽解說	
收訊狀況		步道健行	✓

口的最下層為第一區（散客可容8車）、中間為第二區（散客可容10車），最上層主人住家旁為第三層（散客可容6車）。未來第三層上方會再規劃出1～2個新區域，將可再收15車左右。

　　但因為每一區塊距離很近，所以多少會有干擾，加上山谷裡的回音不小，因此負責訂位管理的主人女兒徐小姐也會要求散客的夜間秩序，期望所有露友在這座山裡，可以感受舒適且安靜的戶外假期。營地規劃有三處衛浴空間，分別是第一層有1衛1浴（電熱水器）、第二層是3衛、第三層是2衛2浴（柴爐），另外營位旁都有水槽及插座方便使用。

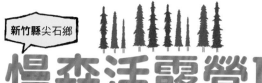

新竹縣尖石鄉

慢森活露營區

這裡是個小而美的營地,
好天氣時還能享受主人帶路的溪谷漫步!

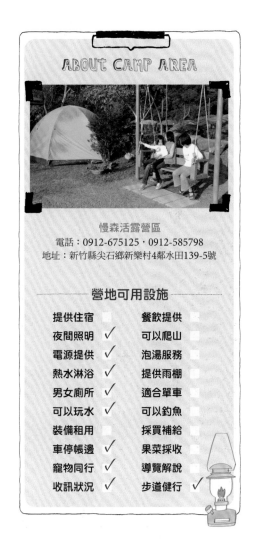

ABOUT CAMP AREA

慢森活露營區
電話：0912-675125，0912-585798
地址：新竹縣尖石鄉新樂村4鄰水田139-5號

營地可用設施

提供住宿		餐飲提供	
夜間照明	✓	可以爬山	
電源提供	✓	泡湯服務	
熱水淋浴	✓	提供雨棚	
男女廁所	✓	適合單車	
可以玩水	✓	可以釣魚	
裝備租用		採買補給	
車停帳邊	✓	果菜採收	
寵物同行	✓	導覽解說	
收訊狀況	✓	步道健行	✓

　　慢森活露營區是個小而美的營地，女主人是中壢人，看不出來已經是5個孫子的阿嬤，退休後在新竹尖石弄了一個彩色的露營區，名字也是女主人取的，說想要在森林裡慢慢生活。

　　慢森活露營區的營地共分為三層。第一層營地最大，約可容納15車營位，營位以櫻花樹區分，兩個營位間會有一個電源插座。第一層往第二層的地方是衛浴區，男女淋浴間各一間，空間極大、且有足夠的置物架與掛衣架，使用瓦斯熱水器，水大且熱，人數多時是全天候供應熱水。

　　第二層營地則是主人住的紫色鐵皮屋，屋前草皮可以容納約5～8頂帳篷，適合小團體包場，鐵皮屋區也有一間衛浴。在此層搭營，還可以將車輛停到第三層去。第三層主要用為停車使用，腹地不大，一旁還有個小溪、小水池和小瀑布，隔天若是好天氣，主人還會帶大家去走溪旁的步道，來回約2小時，享受清涼的溪流與綠意。

起初露營區

海拔約1100公尺的起初，當雲霧湧起或入夜時分，
營區沁涼無比，是個相當適合夏季露營的地點。

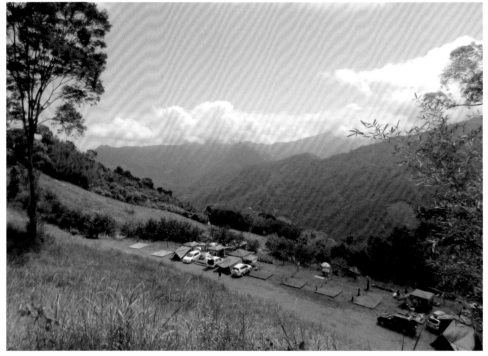

　　人終究是要回歸土地的，我始終這樣相信著，只是有些人選擇回歸山林，開創出屬於自己的小天地，如同起初露營區的主人江先生一樣；而我們則是選擇在忙碌工作之餘的假期，逃開都市、短暫投入山林懷抱，為漸漸冷淡與麻木的人際關係與生活節奏找到一個喘息的出口。

　　普遍來說，大多數尖石營區較缺乏開闊山景，但自從起初露營區加入尖石營的行列後，瞬間也成為炙手可熱的新興露營區，原因當然是迷人且開闊的美景，隨著時間不同，一幕幕呈現著自然的驚喜。

　　起初露營區雖然是個還在積極建設中的新營地，但營地內的視野景色與豐富生

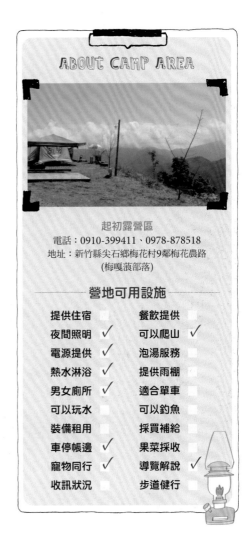

ABOUT CAMP AREA

起初露營區
電話：0910-399411、0978-878518
地址：新竹縣尖石鄉梅花村9鄰梅花農路
(梅嘎蒗部落)

營地可用設施

設施		設施	
提供住宿		餐飲提供	
夜間照明	✓	可以爬山	✓
電源提供	✓	泡湯服務	
熱水淋浴	✓	提供雨棚	
男女廁所	✓	適合單車	
可以玩水		可以釣魚	
裝備租用		採買補給	
車停帳邊	✓	果菜採收	
寵物同行	✓	導覽解說	✓
收訊狀況		步道健行	

態，已然超越不少尖石區的營地，海拔約1100公尺，扣除陽光直射的時間外，當雲霧湧起或入夜時分，營區確是沁涼無比，是個相當適合夏季露營的地點。

目前營區規劃有三層營地，最上層可容納10車，並加建兩間衛浴；第二層則可容納5車營位，這兩層視野極佳。

至於最下層營位則是分為外場棧板區及樹林區，外場區有13棧板營位，面對日出方向，晨昏景色變化迅速，是觀景的好位置；樹林區則在營區深處，共有15個棧板位置、地面有鋪碎石，但車輛需協調停放樹林外側，若是包區則可以享受搭在樹林中的獨立感，但因棧板距離近、且樹林中會有回音，若是散客搭設則更需互相尊重並注意夜間音量，以免影響到其他人。

營區在一定的營位旁，都已規劃有洗手槽及電源箱，方便露友們使用。目前僅

在最下層的外場棧板區及樹林區中間規劃有衛浴空間，男生部分有小便斗2個、廁所3間及浴室3間，因為沒進去女廁，估計應該也是差不多的設置。熱水以鍋爐方式加熱，建議還是錯開時間盥洗較佳。未來在增建完最上層的衛浴後，相信可以更方便各層露友使用。

樂哈山農場露營區

超過**10**車就會有搗麻糬活動，還有生態解說及導覽泰雅神話的服務，
是個活動豐富的露營區。

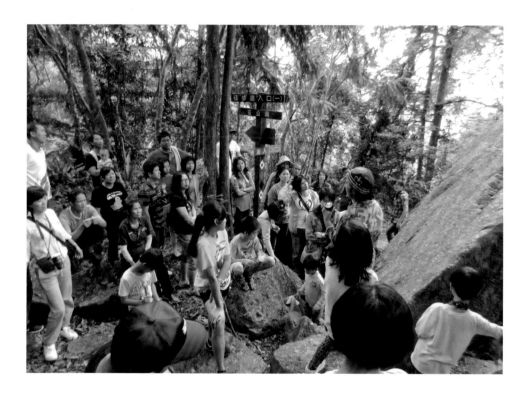

樂哈山的營地採階梯式規劃，從大門進入後，右方會先經過主人的營本部，接著往左方是第一區及第二區，坡度較緩、地勢較低；往右方上坡則可到達第三區和第四區，地勢較高，景觀也比較好。

「樂哈山」這三個字其實是泰雅語磨刀石的諧音，意指族人在入山打獵前都會到這邊來磨刀，可見此處石頭品質之好。而樂哈山營區的地面排水效果也極佳，當初在整地時，主人就在地面先鋪設一層石頭，再進行填土植草，所以就算是碰到大雨，也不會有積水的問題，對帳篷族來說真的是一大福音。

在第三四區上方還有兩大塊草皮區，

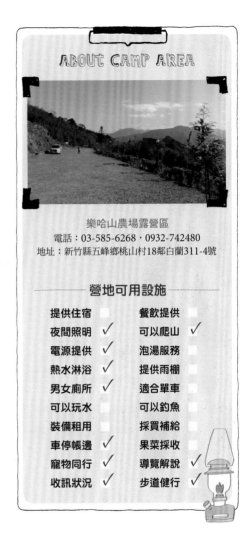

ABOUT CAMP AREA

樂哈山農場露營區
電話：03-585-6268，0932-742480
地址：新竹縣五峰鄉桃山村18鄰白蘭311-4號

營地可用設施

提供住宿		餐飲提供	
夜間照明	✓	可以爬山	✓
電源提供	✓	泡湯服務	
熱水淋浴	✓	提供雨棚	
男女廁所	✓	適合單車	
可以玩水		可以釣魚	
裝備租用		採買補給	
車停帳邊	✓	果菜採收	
寵物同行	✓	導覽解說	✓
收訊狀況	✓	步道健行	✓

高度更高、視野更好，是很好的搭營場所，不過目前規劃為曾奶奶兒子的菜園區，暫時不開放。就整體可搭數量來說，每一區都可搭10頂帳，包括舊屋前草地，共五區約可容納50車。不過，曾奶奶對數量控管有一定的堅持，若是散客則盡量保留彈性空間，避免太過擁擠造成互相干擾。

　　樂哈山的每一區都有配置一處衛浴空間，以第三區為例，共有4間衛浴（廁所及淋浴間在一起），使用瓦斯熱水器，但人多同時使用時容易會有水壓不足，導致忽冷忽熱的狀況，建議提早及分開使用為佳。營區內也配置不少洗手台及電源插座，使用上很方便。營區有個慣例，只要進場車數超過10車，冬季晚上一定會有搗

麻糬的活動，除了讓大家同樂，也可以吃到現打的新鮮麻糬；夏季則是會在桂竹筍季讓大家品嚐桂竹筍的風味。隔天一早曾奶奶也會帶大家到營區一旁的石頭步道，進行生態解說及神話傳說的導覽，更是增加了營區的附加價值，對露友們來說，也是一個增廣見聞的大好機會。

翡述景園

若是喜愛雲海與夜景的露友，
不妨可以選擇翡述景園，挑個好天氣出發吧！

ABOUT CAMP AREA

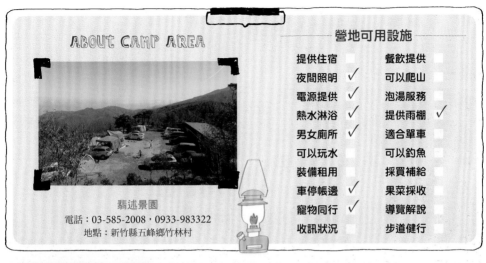

翡述景園
電話：03-585-2008，0933-983322
地點：新竹縣五峰鄉竹林村

營地可用設施

提供住宿		餐飲提供	
夜間照明	✓	可以爬山	
電源提供	✓	泡湯服務	
熱水淋浴	✓	提供雨棚	✓
男女廁所	✓	適合單車	
可以玩水		可以釣魚	
裝備租用		採買補給	
車停帳邊	✓	果菜採收	
寵物同行	✓	導覽解說	
收訊狀況		步道健行	

很多露友來到翡述景園，最喜愛的就是這裡多變的雲海和美麗的夜景！不過想要看到雲海美景，可得碰碰運氣，畢竟大自然的變化並不是人為可以控制的。至於晚上的壯麗夜景，依主人說，可以看到從桃園一路跨過新竹到達苗栗，甚至角落還可以看見台中，可見其視野之遼闊。

至於翡述景園的營區規劃，共分為A、B兩大區，A區分為草地及雨棚營位，B區原本相同，但受到颱風的破壞，目前則改為草地及棧板營位。而原本翡述景園的另一大特色就是洗澡得燒柴煮大鍋水，再裝進浴室使用，充滿了古早味！不過在經歷了颱風的整建後，營地衛浴已經改為柴燒鍋爐，且配有蓮蓬頭，露友們已經可以很舒適地淋浴囉。

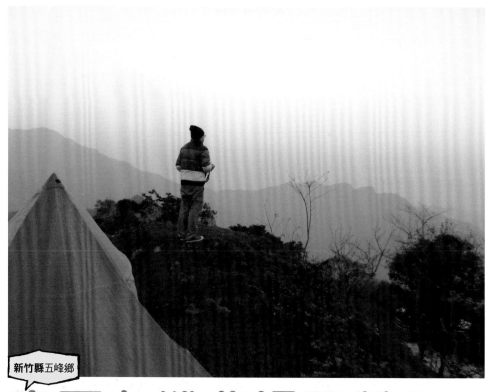

新竹縣五峰鄉

賽夏有機農場露營區

**來到賽夏不但可以看到山間美景，
還可享受採果樂趣、與豐富的生態！**

賽夏有機農場的衛浴分布在四大區塊旁（泰雅區、阿美區、排灣區、魯凱區），內有小便斗及蹲式馬桶，但是因為山區取水不易，所以目前各衛浴均只有一間浴室（使用大水塔儲備雨水使用），加上水壓較為不穩，所以目前內有提供水桶，方便露友調整水溫。

營區內規劃的洗手台為雙槽、且有置物架及廚餘桶，還有分洗滌用水及飲用的山泉水（需煮沸），是主人相當貼心的服務。主人另外還有黑色塑膠大棧板，因為營地為草地，且高低較為不平，多少會

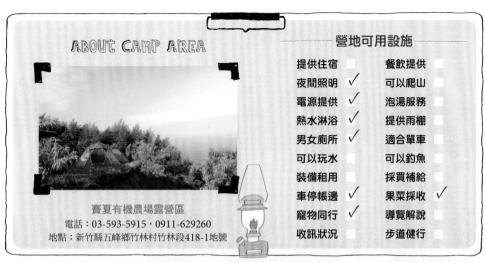

ABOUT CAMP AREA

賽夏有機農場露營區
電話：03-593-5915，0911-629260
地點：新竹縣五峰鄉竹林村竹林段418-1地號

營地可用設施

提供住宿		餐飲提供	
夜間照明	✓	可以爬山	
電源提供	✓	泡湯服務	
熱水淋浴	✓	提供雨棚	
男女廁所	✓	適合單車	
可以玩水		可以釣魚	
裝備租用		採買補給	
車停帳邊	✓	果菜採收	✓
寵物同行	✓	導覽解說	
收訊狀況		步道健行	

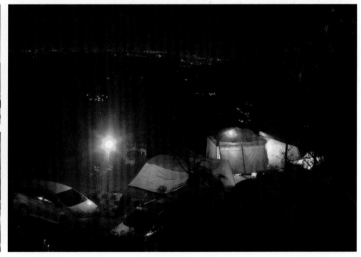

有部分積水的狀況，所以可以使用棧板鋪地、再搭設帳篷。

來到賽夏有機農場露營區，也許因為這裡是經過認證的有機農場的關係，生態很豐富，當晨起散步時，那昆蟲與盎然的綠意，讓人感受到豐沛的生命力！初夏來到賽夏，還可以看見螢火蟲，當螢火蟲停在客廳帳的邊布上閃啊閃的，我們又與自然更近了一步！而園區內的有機桃子可以自己採來吃，還能享受採果樂趣，但請挑軟熟的採喔！

尤瑪山莊

空間舒適不擁擠、擁有山間美景的尤瑪山莊，
也是享受露營的好去處！

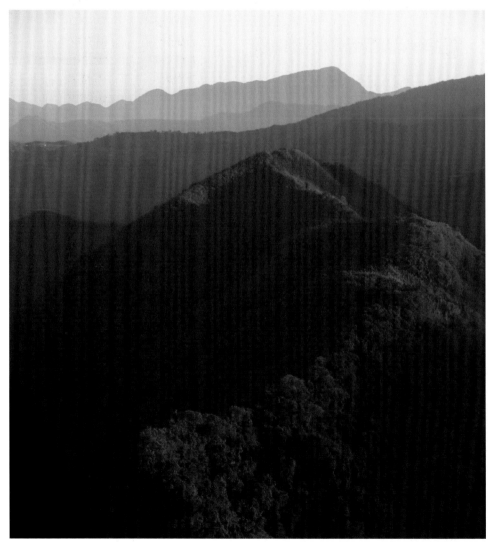

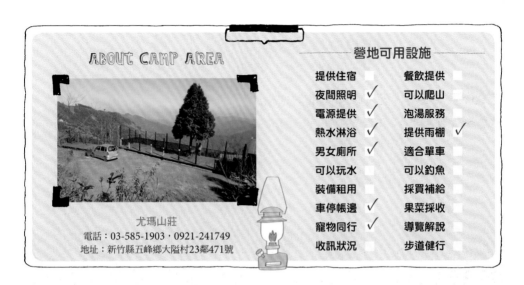

ABOUT CAMP AREA

尤瑪山莊
電話：03-585-1903，0921-241749
地址：新竹縣五峰鄉大隘村23鄰471號

營地可用設施

提供住宿		餐飲提供	
夜間照明	✓	可以爬山	
電源提供	✓	泡湯服務	
熱水淋浴	✓	提供雨棚	✓
男女廁所	✓	適合單車	
可以玩水		可以釣魚	
裝備租用		採買補給	
車停帳邊	✓	果菜採收	
寵物同行	✓	導覽解說	
收訊狀況		步道健行	

尤瑪山莊的營地入口就在路邊，好找且易達，營地採〈字型的棧板規劃，一進入口的最上層為民宿區及第一層棧板區，空間較大，約可搭6～8車；順著坡道往下會先到衛浴所在的第二層，棧板較小約4車；再往下走就是第三層，一樣大約可搭4車左右。第三層旁邊還有一塊長條型的草地區，或許也可搭營，但景觀和方便性就比較不佳。

從遠方山路遙望尤瑪山莊，可發現營地的規模和分布真的是一目瞭然，算是小而美的營地，但卻有著舒適的空間感，就算搭滿也不覺得擁擠。若要說美中不足的地方應該就是衛浴和洗手台了，第二層和第三層都要共用位在第二層的衛浴，若錯開時間使用就還好，但萬一滿場就多少會有排隊的狀況；而洗手台也明顯不夠，第二層是用廁所外的洗手台，第三層則有另外一個，碰上用餐洗菜時間就要排隊。

至於第一層的棧板因為有兩個涼亭，多少提供了遮風蔽雨的功能，有需要的露友不妨可以選擇搭在最上方。

新竹縣五峰鄉

愛上喜翁

海拔約**1200**公尺的愛上喜翁，
美不勝收的山景盡收眼底！

愛上喜翁的營地海拔約1200公尺，是略偏為座北朝南的方位，所以日出與夕陽都有機會飽覽美景，端看老天賞不賞臉。而這裡採階梯式規劃，主要分為4大區，包括一入口就可以看到的青青草原區，順著車道往下還有雲昇營地、雲端營地，及衛浴旁的雲彩營地。除了四大區之外，還有能容納4車的H區及8車的G區；此外最上層是民宿，民宿下方還有一個露營車營地，一樣可以開放RV露營。

營地除了有規劃棧板外（棧板下方即有插座），一車一水槽的設計，也深得

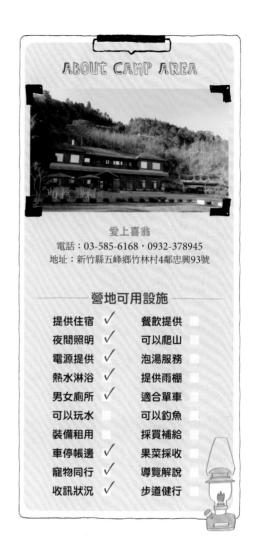

ABOUT CAMP AREA

愛上喜翁
電話：03-585-6168，0932-378945
地址：新竹縣五峰鄉竹林村4鄰忠興93號

營地可用設施

提供住宿	✓	餐飲提供	
夜間照明	✓	可以爬山	
電源提供	✓	泡湯服務	
熱水淋浴	✓	提供雨棚	
男女廁所	✓	適合單車	
可以玩水		可以釣魚	
裝備租用		採買補給	
車停帳邊	✓	果菜採收	
寵物同行	✓	導覽解說	
收訊狀況	✓	步道健行	

各家部長的歡心，因為水槽不但大、還有寬敞的置物空間，相當方便洗滌和料理使用。不過老闆覺得水槽的照明還不夠，未來應該會再改善。

至於衛浴空間更是驚人，男女廁所各有10間淋浴室、2間坐式、3間蹲式廁所，男生還有6個小便斗，足以應付多人同時使用，還有水壓大且熱度夠，是冷冷天露營的一大享受。

整體而言，愛上喜翁不愧為一處新穎且方便完善的營地，即便收費較貴，但仍有一定的風景及品質，也可以感受到主人願意投資經營的理念。

另一個優點是，因為與大多數的五峰露營區有隔開一段距離，不會有互相干擾的狀況，只要營友們能互相尊重，相信都可以擁有一個舒適的露營假期。另外民宿區的規劃也很完善，提供早晚餐，是帶長輩一同出遊的不錯選擇。

野馬農園露營區

地處高山的野馬農園，光害極少，
夜晚滿空星斗映入眼簾，是極為奢侈的難得享受！

　　來到野馬農園，最讓人期待的就是寧靜夜空的滿天星斗，我們在攝氏2度的夜晚拍下獵戶星座剛好在客廳帳上方的星空圖，雖然照片聽不見聲音，但這晚除了風聲和蟲鳴，我們彷彿一邊聽見星星閃爍的細語，一邊還在柴煙中聞到焚火台中那顆地瓜的誘人香味。

　　營地採階梯式規劃，得先從產業道路爬進45度的之字形陡坡上山，克服最後一個髮夾彎後，就可以到達營地的第一層，大約可搭6車，大觀景平台及衛浴也在這一層；再往上的第二層可容約4車，也是階梯狀規劃；最上層則約可搭5車。

　　因為是開闊式的營地，所以冬季的

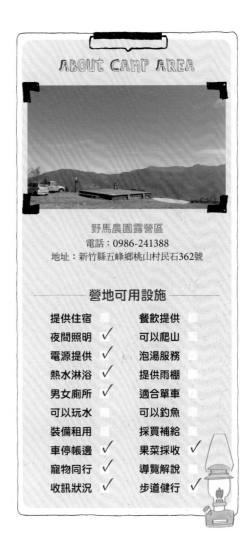

ABOUT CAMP AREA

野馬農園露營區
電話：0986-241388
地址：新竹縣五峰鄉桃山村民石362號

營地可用設施

提供住宿	☐	餐飲提供	☐
夜間照明	✓	可以爬山	☐
電源提供	✓	泡湯服務	☐
熱水淋浴	✓	提供雨棚	☐
男女廁所	✓	適合單車	☐
可以玩水	☐	可以釣魚	☐
裝備租用	☐	採買補給	☐
車停帳邊	✓	果菜採收	✓
寵物同行	✓	導覽解說	☐
收訊狀況	✓	步道健行	✓

風勢不小，夜間的溫度也很低，露友們搭帳時區要特別加強營釘營繩的強度。不過因為地處高山，除了遠方的工寮有燈火之外，光害極少，晴朗的夜空滿是星星，若是夏天來此，躺在觀景台上看星星，相信會是一番極奢侈的享受。

營地只有一處衛浴，位於第一層深處，分成男女兩邊，各有數間廁所及淋浴間，使用柴爐生火的加熱方式。平時主人在山上時，會老練地生好火讓露友洗澡。營地的電源插座很充足，但洗手槽數量就較不夠，每一層只有一處，人多時得排隊使用；地面為碎石草地混合，排水性應該不錯。

秘境露營

苗栗縣南庄鄉

秘境的海拔不高，加上屬於溪谷地形，
較不怕冬季的嚴寒或強風，而夏季還可以戲水消暑。

就距離和車程來說，秘境真的不算遠，從頭份下交流道一路前行，一直走到道路名稱非常特別的「海邊八卦力道」，再轉個彎就會到達。而這裡住了一位很有個性的農夫，用自己的堅持，打造出一個相當友善的露營區，讓每個露友可以體驗身在秘境、心在休憩的緩慢假期。

秘境的海拔不高，加上屬於溪谷地形，較不怕冬季的嚴寒或強風，不過夏季時的抗暑措施則相當必需。營地主人老蕭也在營本部前方，規劃了安全性極佳的戲水池，提供小朋友玩水，大人則是可以走到營地最末端的河床邊戲水，增加夏季到此露營的趣味。

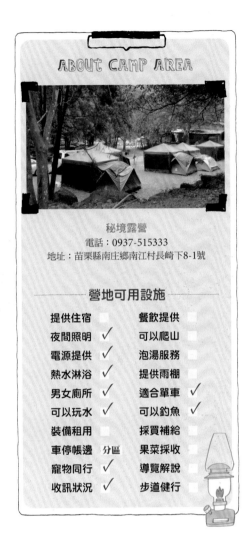

ABOUT CAMP AREA

秘境露營
電話：0937-515333
地址：苗栗縣南庄鄉南江村長崎下8-1號

營地可用設施

提供住宿		餐飲提供	
夜間照明	✓	可以爬山	
電源提供	✓	泡湯服務	
熱水淋浴	✓	提供雨棚	
男女廁所	✓	適合單車	✓
可以玩水	✓	可以釣魚	✓
裝備租用		採買補給	
車停帳邊	分區	果菜採收	
寵物同行	✓	導覽解說	
收訊狀況	✓	步道健行	

走了一圈營區後，發現秘境全場大約可分為10個區塊，從入口處一路延伸到溪床邊，其中有汽車可駛入的區域，也有車輛禁止的草皮區，各有不同特色，但也有不同規定，露友們務必要遵守主人的遊戲規則。

每一區塊營地旁，都有對應的洗手台和插座，洗手台邊也備有垃圾分類及廚餘回收。至於衛浴則規劃有兩處，包括樹林區及大草皮區前，乾淨程度不在話下，空間更是大得驚人。主人說當初就是考慮到父母帶小孩洗澡的需求，所以把淋浴空間拉大，加上水壓大又熱，露友們可以洗個很舒服的澡。

唯一需要注意的就是雨天草地的問題，主人老蕭總是會告訴雨天想進場的露友要多加評估，因為多少會有泥濘的狀況，真正大無畏才前往。主人和露友達成良好的溝通，出門露營才會賓主盡歡。

烏嘎彥景觀休閒露營區

烏嘎彥是泰安大興村多個露營區海拔最高的，
許多露友喜愛來此欣賞絕美的「海漫鵝婆山」！

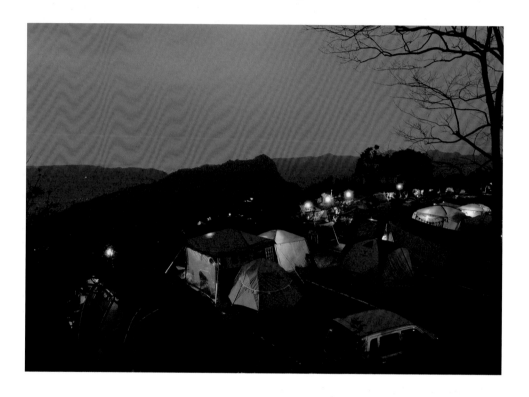

泰安大興村的這個山頭集結了許多知名的露營區，海拔最高的就是烏嘎彥，大約是1000公尺，這樣的高度除了可以用眼睛俯瞰周圍各營地的狀況外，傍晚時的夕陽、雨天時的雲海，都在營區正前方上演，尤其「海漫鵝婆山」更是烏嘎彥的招牌戲碼。

在前往營地的途中也有一處茂密的竹林，蒼翠的綠意總吸引露友佇足拍照，或是當作搭營後休憩散步的絕佳地點，唯獨產業道路寬度較窄，露友行駛會車時要多加注意。

烏嘎彥的營地主要分做兩大區塊，一是入口區往下的A、B、C區，空間較大、

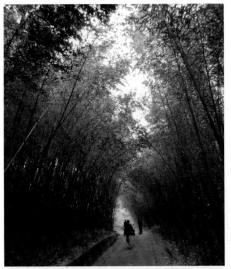

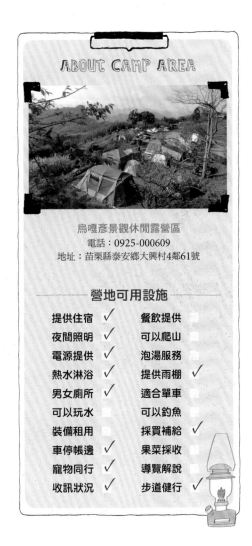

ABOUT CAMP AREA

烏嘎彥景觀休閒露營區
電話：0925-000609
地址：苗栗縣泰安鄉大興村4鄰61號

營地可用設施

提供住宿	✓	餐飲提供	
夜間照明	✓	可以爬山	
電源提供	✓	泡湯服務	
熱水淋浴	✓	提供雨棚	✓
男女廁所	✓	適合單車	
可以玩水		可以釣魚	
裝備租用		採買補給	✓
車停帳邊	✓	果菜採收	
寵物同行	✓	導覽解說	
收訊狀況	✓	步道健行	✓

景觀也較佳；另外則是入口處往上的D、E、F區，空間較小，景觀多有樹林遮蔽。其中還有一處VIP的C1區，恰恰在上下兩層中間，景觀優美且位置獨立，雖然前往衛浴要走下一段長階梯到C區使用，但這個小而美的區塊仍受不少露友喜愛。至於A、B區因為是碎石草地，排水性會較其他區塊來得更好一些。

目前營區內設有三處衛浴，包括民宿前景觀台、AB區中間、C區深處，但實際觀察，E區目前也在規劃衛浴空間，相信未來D、E、F三區在使用上會方便許多。各區塊也配有一定數量的水槽及插座，使用上並無不便。另外，值得一提的是，主人還在民宿前景觀台設置了一個小小的補給站，萬一需要水、泡麵或瓦斯罐等物品都可以在這邊購得。

苗栗縣泰安鄉

那那布荷露營區

海拔約800公尺的那那布荷，正好藏在雲海裡頭，
在裡頭露營別有一種仙境之感。

　　大興村這個山頭，露營區散落各處，大多是親戚關係，所以也有團結的凝聚力。那那布荷露營區的海拔約800公尺，正好藏在雲海裡頭，濃霧瀰漫，別有一種迷露在仙境的錯覺。霧裡的草原、森林、蓮花池都像是披了一層紗，忽隱忽現，唯獨我們用來取暖的炭火是清晰且溫暖的存在著，給予我們在寒風中仍抖擻的精神與活力。

　　那那布荷露營區雖然是小而美的營地，但仍規劃了多處的營位讓露友搭設，包括一進入口處的蓮花池1、2區，還有與民宿區平行而上的A、B、C、D四區，每個區域容納車數不多，卻都能獲得獨立且

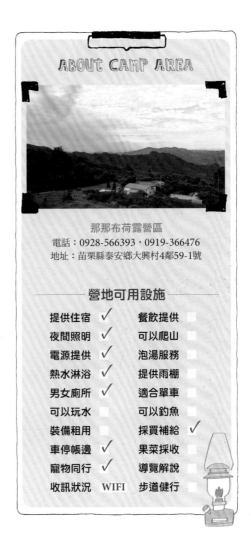

ABOUT CAMP AREA

那那布荷露營區
電話：0928-566393，0919-366476
地址：苗栗縣泰安鄉大興村4鄰59-1號

營地可用設施

提供住宿	✓	餐飲提供	
夜間照明	✓	可以爬山	
電源提供	✓	泡湯服務	
熱水淋浴	✓	提供雨棚	
男女廁所	✓	適合單車	
可以玩水		可以釣魚	
裝備租用		採買補給	✓
車停帳邊	✓	果菜採收	
寵物同行	✓	導覽解說	
收訊狀況	WIFI	步道健行	

舒適的環境。

　　營地前方正對鷂婆山，雲海上上下下，偶爾能見到山頂穿出雲海的美景，一會兒又被大霧包圍，彷彿藏身於森林中，與花草蟲鳥共頻率。營區也設有民宿空間，提供了露友們帶父母出門同露的另一種選擇。

　　那那布荷露營區的衛浴使用瓦斯熱水器，規劃有4間淋浴室，位置在B區；營本部咖啡廳旁邊也有規劃一處衛浴可使用。營本部咖啡廳則有提供販賣部，需要補給的露友可以在這邊補貨。另外還設有開放式的WIFI，對想要上網的露友來說相當地方便。

熊爸營地

來到熊爸營地，天熱可戲水、天冷可泡湯，
讓露營有更多不同的體驗！

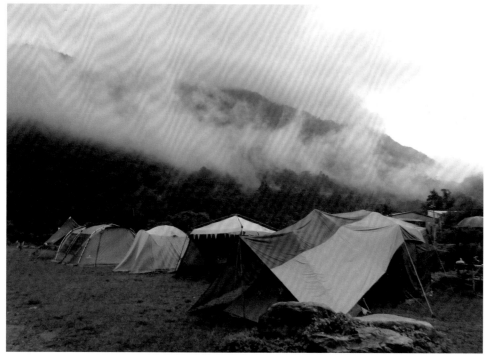

如果你還沒去過熊爸營地，那麼請有心理準備，這是一塊排水性非常好的營地，因為藏在草皮土層下的是大岩盤，所以在紮營時總會碰到頑強的抵抗。不過，將營釘的角度調整為30度後，明顯會比較容易敲入。

營區以衛浴棟分為入口的A區及下層大草地的B區，B區旁還有一處兒童遊戲區及小C區，所有營位都由熊媽安排妥當，並非先到先搭，但肯定保留一定舒適的活動空間。營區也新增了雨棚區，可容納5～7頂帳篷（無客廳帳）。

在熊爸營地，男主內、女主外是不變的道理，個性內斂但實在的熊爸，負責營

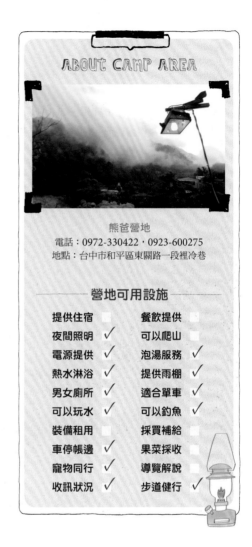

ABOUT CAMP AREA

熊爸營地
電話：0972-330422，0923-600275
地點：台中市和平區東關路一段裡冷巷

營地可用設施

提供住宿		餐飲提供	
夜間照明	✓	可以爬山	
電源提供	✓	泡湯服務	✓
熱水淋浴	✓	提供雨棚	✓
男女廁所	✓	適合單車	✓
可以玩水	✓	可以釣魚	✓
裝備租用		採買補給	
車停帳邊	✓	果菜採收	
寵物同行	✓	導覽解說	
收訊狀況	✓	步道健行	✓

地的建設與維護；好客且奔放的熊媽，當然就是公關和溝通協調的第一線負責人。而營地內最讓人驚豔的，當然是有著童話風格的手作風衛浴空間，繽紛的色彩加上各種貼心的設備，的確讓人有種在森林中沐浴的舒適感。

　　雖然浴室有4間，但大家的洗澡時間總會衝突，所以建議可以錯開使用，萬一真的排隊，一旁樹下還有新增的座椅可以休息。對熊爸營地來說，還有兩項附加價值。第一個就是一旁的裡冷溪可以戲水，也可以抓蝦；再者，就是距離營地不遠處有溫泉會館，天氣冷的時候也可以去泡溫泉，還可以跟熊媽拿優惠券。

南投縣國姓鄉

高峰農場

高峰農場海拔將近1000公尺，
整個露營區周圍的生態非常豐富，能盡情擁抱大自然！

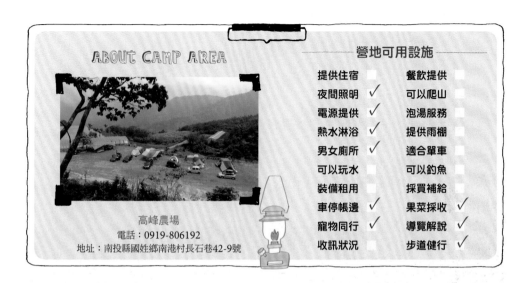

ABOUT CAMP AREA

高峰農場
電話：0919-806192
地址：南投縣國姓鄉南港村長石巷42-9號

營地可用設施

提供住宿	☐	餐飲提供	☐
夜間照明	✓	可以爬山	☐
電源提供	✓	泡湯服務	☐
熱水淋浴	✓	提供雨棚	☐
男女廁所	✓	適合單車	☐
可以玩水	☐	可以釣魚	☐
裝備租用	☐	採買補給	☐
車停帳邊	✓	果菜採收	✓
寵物同行	✓	導覽解說	✓
收訊狀況	☐	步道健行	✓

　　高峰農場海拔將近1000公尺，常有雲霧，地點又較深入山區，所以整個露營區周圍的生態非常豐富，早起的鳥鳴聲更是百家齊放，讓大家可以一邊露營，一邊體驗自然的種種神奇樂趣。農場的營區可以說是一目瞭然的寬闊和簡單，從入口處分為左右兩側，一邊是草地區，一邊是棧板區，棧板有12個營位，草地區則至少可容納近25車散客，中間草地則是留給大家一個活動的空間。

　　營區共有兩處廁所，分為入口處及棧板區中間，但淋浴空間則是全部集中在入口處的衛浴裡，男女各有3間，採柴燒鍋爐加熱，建議露友們提早、並分散淋浴較

不需要等待。另外，農場在一定營位旁都配置有洗手台、插座和照明，方便露友使用。營主阿剴也會在次日早晨，帶領露友們前往附近產業道路，進行環境及生態的導覽，距離不遠，時間約1個多小時，不失為補充課外知識的大好機會喔。

屏東縣萬巒鄉

穎達生態休閒農場

露營區非常寬敞，生態資源也十分豐富，
很適合家裡有小孩子的家庭去露營。

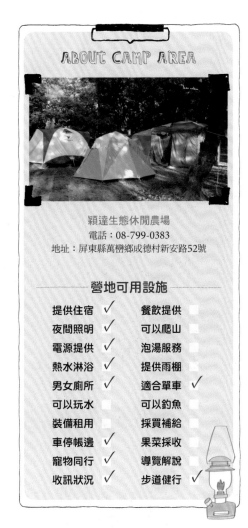

ABOUT CAMP AREA

穎達生態休閒農場
電話：08-799-0383
地址：屏東縣萬巒鄉成德村新安路52號

營地可用設施

提供住宿	✓	餐飲提供	
夜間照明	✓	可以爬山	
電源提供	✓	泡湯服務	
熱水淋浴	✓	提供雨棚	
男女廁所	✓	適合單車	✓
可以玩水		可以釣魚	
裝備租用		採買補給	
車停帳邊	✓	果菜採收	
寵物同行	✓	導覽解說	
收訊狀況	✓	步道健行	✓

穎達生態休閒農場位於屏東縣萬巒鄉成德村，就在屏東科技大學旁，面積有50多公頃，相當廣闊，也保留自然的風貌。農場內規劃了生態保育區、觀賞植物區、造林區、放牧區、鳳梨區、露營區、休閒區等空間，其中露營區的範圍更是大到不行，所以我們總笑稱，不管其他營地有多客滿，來到穎達一定有位置，也變成我們的南部露營區的萬年備案。

搭在穎達的好處，是可以自己選擇要搭在大草地上或是樹林下，各有不同氣氛，不過有些區域的電源較遠，需要準備較長的延長線因應。營區主要有兩處衛浴空間，在人多時需要排隊使用，還是建議錯開時間較為舒適。

值得提醒的是，穎達休閒農場的海拔只有100公尺，又位處屏東，夏季時的溫度自然較高，需做好防曬的措施。營區內

也有規劃民宿空間，提供遊客不同的住宿選擇。

搭營在這裡的夜晚是熱鬧的，因為有著豐富的生態資源，不論是各種蛙鳴和鳥叫都是特產，也讓孩子們有機會去觀察、並接觸自然生物的美麗，當然只看不抓是最高的保育原則。

石梯坪露營區

能享受濱海美景的露營區，讓人享受有別於山景的露營樂趣。

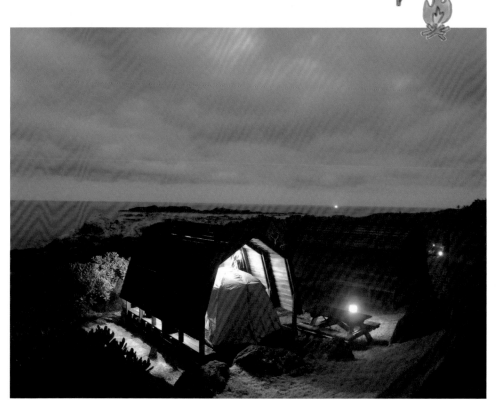

　　石梯坪營地是隸屬東管處的三大營區之一，另外兩個為小野柳及瑞穗營區（2014年已經外包給民間單位經營）。而其中唯一直接面向太平洋美景的，就是石梯坪營地。營地的營位規劃都是有頂棧板，但依不同編號有分大小，大者可搭兩頂帳、小者則一頂剛剛好。一般來說，1～

10號是最熱門的營位，因為海景最佳，且都是大棧板且集中，較適合團體搭設。

　　不過與1～10號相較之下，16～27號則較適合小家庭搭設，其中又以25～26的景觀最佳。

　　選了26號營地後，我們實際搭營測試，果然放了一頂帳篷後，還可以輕鬆將

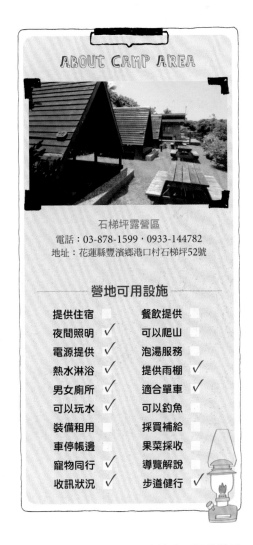

ABOUT CAMP AREA

石梯坪露營區
電話：03-878-1599，0933-144782
地址：花蓮縣豐濱鄉港口村石梯坪52號

營地可用設施

設施		設施	
提供住宿		餐飲提供	
夜間照明	✓	可以爬山	
電源提供	✓	泡湯服務	
熱水淋浴	✓	提供雨棚	✓
男女廁所	✓	適合單車	✓
可以玩水	✓	可以釣魚	
裝備租用		採買補給	
車停帳邊		果菜採收	
寵物同行	✓	導覽解說	
收訊狀況	✓	步道健行	✓

桌椅放在前方，當作起居空間。屋頂上也有不少掛勾可吊掛東西，算是相當便利。每個營位都有電燈及插座，下午五點就供電。但需注意的是，營位都在海岸邊，車輛無法停靠在旁，只能停在一旁道路上的停車格，再把裝備搬下去。

石梯坪營地看起來是個無法挑剔的營地，但唯一美中不足的就是兇猛的蚊子大軍，毫不客氣地把我們當餐點，飽食一頓，讓我們每人身上都留下被叮了好幾包的紀念品，所以建議在此搭營一定要做好萬全的防蚊準備。

台東市 小野柳

小野柳露營區

營位規劃超寬敞舒適，此區光害少，
夜間的滿天星星讓人心情沉靜放鬆！

　　之前在石梯坪露營時，選的第26號營位，就已經讓人覺得空間真是大，不但可以放帳篷，再放桌椅都還綽綽有餘。但是一爬上小野柳的棧板，讓人突然感覺屋頂好高，將帳篷搭起後，才發現整個棧板比石梯坪的大了將近三分之一，於是東西怎麼放都不嫌擠，雖然不面海，但整體區域

環境仍是讓人滿意。

　　小野柳露營區的營位規劃採一車位一棧板（分有頂及無頂），營位旁還有桌椅、烤肉架及水源，規劃得相當貼心。和石梯坪一樣，有頂棧板不但有燈，下方也有插座可以使用（且登記繳費後，隨即有電可用）。我們這次來不及用網路預訂，

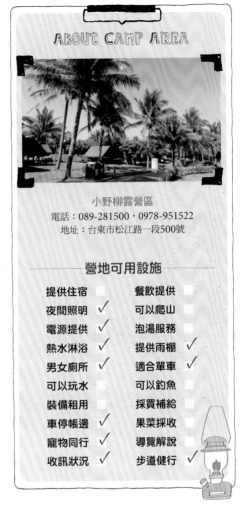

ABOUT CAMP AREA

小野柳露營區
電話：089-281500，0978-951522
地址：台東市松江路一段500號

—— 營地可用設施 ——

提供住宿		餐飲提供	
夜間照明	✓	可以爬山	
電源提供	✓	泡湯服務	
熱水淋浴	✓	提供雨棚	✓
男女廁所	✓	適合單車	✓
可以玩水		可以釣魚	
裝備租用		採買補給	
車停帳邊	✓	果菜採收	
寵物同行	✓	導覽解說	
收訊狀況	✓	步道健行	✓

所以直接到現場選營位、繳費入住，整晚只有三頂，過了一個相當安靜且舒適的夜晚。但值得注意的是，蚊子還是很多。

小野柳露營區最讓人讚賞的就是衛浴設施，不但廁所和衛浴分棟，且打掃得相當乾淨，每間廁所都有提供廁紙、方便遊客使用，小細節很貼心；而衛浴採男女分開，各有6間，水大且熱（似乎使用太陽能輔助電能），更誇張的是，蓮蓬頭竟然還可以調水量及水柱模式！

小野柳營區的星空是很清澈的，加上光害少，可以看見滿天的星空；另外早上4點半起床後，往海濱步道前進也可以欣賞日出。

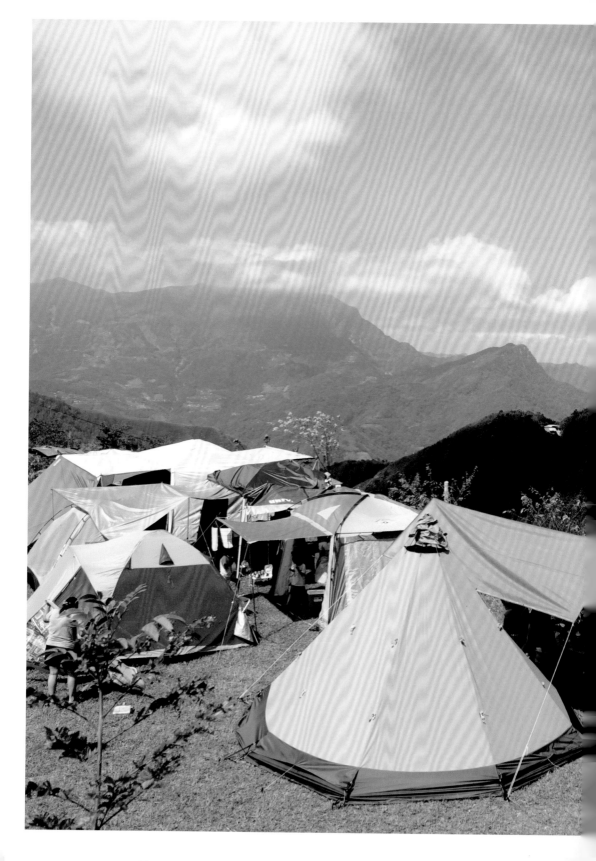

INDEX
附錄

閱讀完前面章節，
你已經迫不及待要出發露營了嗎？
在附錄裡，整理了一些實用網站，
包括全台營地資料、氣象與路況等，
無論是新手或玩家，都能參考利用。

此外，為確保不會忘東忘西，
本書也整理了好用的檢查表，
能確認露營裝備與食材等有無漏帶，
讓你不手忙腳亂、優雅露營去。

有了這些露營小幫手，
能讓行前準備更順暢而完整！

露營常用參考網站

露營前，可以先上網收集露友們的經驗，
出發前也有些很實用的網站可以參考。

以下列出幾個網站，可做為規劃露營活動的參考。

露營窩—營地資料庫 rvcamp.org

這是由露營前輩朱雀所架設
的台灣營地資料庫，清楚地依照
各區及縣市分類，還有多項條件
的篩選蒐尋功能，是提供露友們
尋找營地的強大工具資料庫。

鄉鎮天氣預報 www.cwb.gov.tw/V7/forecast/town368/

中央氣象局有提供鄉鎮的天
氣預報功能，露友可以直接選擇
要前往的鄉鎮，立即了解三日內
的逐時天氣概況，也可以一覽該
鄉鎮的未來一週天氣預報。

台灣衛星雲圖 www.cwb.gov.tw/V7/observe/satellite/Sat_T.htm

一樣是中央氣象局提供的天氣參考資料，衛星雲圖更為直觀，讓露友們可以直接看到是否有雲雨帶及影響的區域，同樣具有參考價值。

高速公路即時影像 1968.freeway.gov.tw/cctv

由高公局提供的網頁資訊，可以看到國道路網的順暢度及各處攝影機的即時路況影像，對於判斷是否擁塞或是國道路段的天氣有幫助。高公局也有推出「高速公路1968 APP」，方便露友們在路上隨時查詢。

省道即時交通資訊網 168.thb.gov.tw/navigate.do

公路總局提供的省道資訊網可以看到省道的即時路況影像，一樣對判斷是否擁塞或是省道路段的天氣有幫助，不過目前攝影機的普及度不高，只能做大範圍區域的參考。

露營裝備攜帶檢查表

露營要攜帶的裝備與用具很多，請用下列檢查表一一確認，
避免漏帶的狀況發生。

露營裝備攜帶檢查表

出門前，請一一確認裝備帶齊了沒，準備好裝備請在□中打勾。

裝備類型	裝備項目
帳篷類	□帳篷 □天幕帳 □客廳帳 □地布
寢具類	□防潮墊 □充氣睡墊 □睡袋 □枕頭 □床罩
煮食類	□爐具（卡式爐、登山爐、瓦斯罐） □鍋具（湯鍋、平底鍋、湯匙、鍋鏟） □餐具（碗盤、筷子）、杯子、隔熱墊、吊掛網籃
燈具類	□工作燈 □燈泡 □LED營燈 □電池 □瓦斯燈 □瓦斯罐
桌椅類	□折疊桌 □蛋捲桌 □桌巾 □椅子
衣物類	□外衣 □換洗衣褲 □拖鞋 □鞋子 □外套 □配件 □帽子 □髒衣收納袋
個人盥洗用品	□洗髮精 □沐浴乳 □個人美妝 □洗面乳 □牙膏 □牙刷 □毛巾
工具類	□營鎚 □營釘 □營繩 □營柱 □S勾 □彈性繩 □抹布
冷藏類	□冰桶 □冰磚
其他	□大裝備袋 □大黑垃圾袋 □簡單急救包
我的MEMO	

※以上表格內容僅供參考，可依自家狀況調整。

食材攜帶檢查表

食材類型	項目
主食類	□米 □麵 □肉 □菜 □鍋類
點心類	□零食
飲料類	□飲用水 □飲料
調味品類	□醬油 □油 □鹽 □醋
佐料類	□蔥 □蒜
我的MEMO	

※以上表格內容僅供參考，可依自家狀況調整。

今晚，我們睡帳篷

看完本書，
你應該發現其實露營並不難，
裝備不用太多，吃的也好解決，
重要的是，
我們跟自然如此貼近，
共同擁有一段不被都市聲光干擾的時光，
創造一段又一段，難以取代的回憶。

一起，在滿天星光下，沉沉睡去吧……

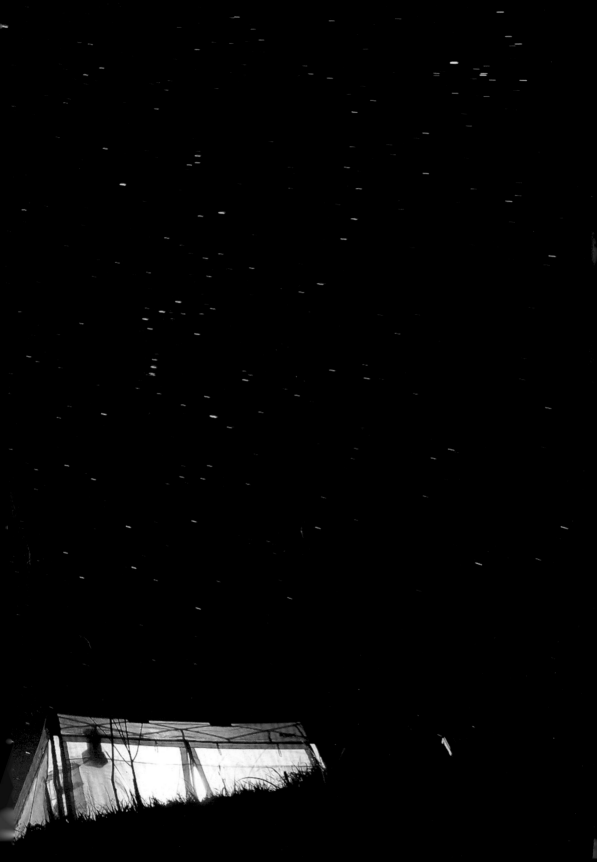

●國家圖書館出版品預行編目資料

露營，原來這麼簡單！！：從裝備、搭營、野炊、玩樂，到
全台20大營地推薦，第一本露營入門圖解書！ / 貓毛 著.
-- 初版. -- 臺北市：三采文化, 2014.9
　　面；　公分. --（跟著感覺去旅行：35）
ISBN 978-986-342-186-3（平裝）

1.露營 2.臺灣

992.78 103011738

suncolor 三采文化集團

跟著感覺去旅行 **35**

露營，原來這麼簡單！

從裝備、搭營、野炊、玩樂，到全台20大營地推薦，
第一本露營入門圖解書！

作者	貓毛
主編	杜雅婷、鄭微宣
美術主編	藍秀婷
美術設計	evian
封面設計	謝孃瑩
發行人	張輝明
總編輯	曾雅青
發行所	三采文化出版事業有限公司
地址	台北市內湖區瑞光路513巷33號8樓
傳訊	TEL:8797-1234　FAX:8797-1688
網址	www.suncolor.com.tw
郵政劃撥	帳號：14319060
	戶名：三采文化出版事業有限公司
本版發行	2014年9月25日
定價	NT$320